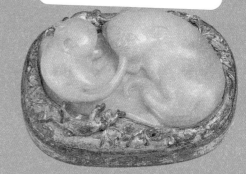

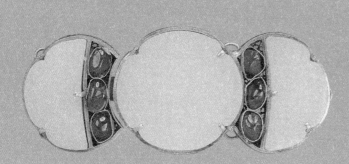

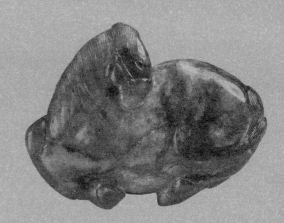

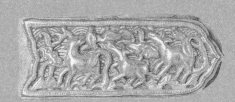

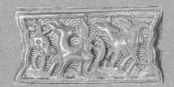

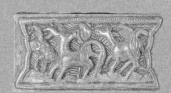

束玉橫金

王度帶鉤帶板珍藏冊

Binding Beauty : Belt Hooks and Belt Plaques
from Wellington Wang Collection

展出日期：2005/10/7 ➤ 2005/10/30

國立歷史博物館
National Museum of History

王廈所藏帶版帶飾

詩秦風：「何以贈之，瓊瑰玉佩」，故佩玉自春秋

戰國已然，諸侯公卿士服玉帶，明清唯一品以上得腰

玉。玉變革佐士藏事，隨有帶飾，或玉或金，或革或

遜高順風遁法歟，此將棄印一帙，鷺于北箭，麥附

嬉行以嘆美之云。

甲申社吉　春書陳四波

館 序

　　帶鉤又名師比、犀比、飾比、鮮卑、胥紕或私鉥頭等，原為西北游牧民族腰帶上的帶頭，春秋以後中原及南方各地採用，至戰國而漢鼎盛。帶鉤除了為鉤扣腰帶之外，並作衣服的襟鉤及或將鈕部扣入腰帶，為腰間其他佩飾的掛鉤，實用之外，尚可裝飾，其形制及紋飾更是華美精巧。魏晉以後，遂改採使用方便、鉤連牢固的帶扣，如北朝以來為中原人士飾用的鞢韃帶、明清各式革帶、朝服帶、吉服帶等服飾，帶鉤漸被取代。

　　腰帶在古代是極受人們重視的服飾，有皮質、絲質或金屬類。在腰帶間佩帶有刀子、香囊等物這些小飾物就掛在帶銙上，帶銙又稱帶板，帶銙的質地有金、銀、玉、石、木、硫璃、水晶、瑪瑙、鎏金等類，因為銙上要懸掛各種飾物，所以早期無論方銙或半圓形銙常常都附有小環或穿有小孔。唐高宗以後，以腰帶上銙的質材和數目，來分辨品秩高低。宋朝的鉤帶在繫用時，帶銙的部分在腰後，明朝的官服，甚至有十八件或二十四件的白玉帶板，到了清初，官方廢除了笨重的大型帶銙，而改用絲線編織成的細腰帶，稱為「朝帶」。從前那種複雜而考究的腰飾，也就少用了。

　　「束玉橫金-帶鉤帶板珍藏展」是由國內著名的收藏家王度先生所提供，總計百餘件，堪稱年代完整，質材齊全。王氏收藏文物種類及數量非常豐富，對於收藏文物除了個人興趣，他立了兩大目標，一是海外文物遺珍的保護，一是中華文物的傳承與發揚，獲得海內外人士的認同與讚賞；本館藉由此項展覽，讓社會大眾分享其多年精心收藏的珍品。

<div style="text-align:right">

國立歷史博物館　代理館長

曾德錦 謹識

</div>

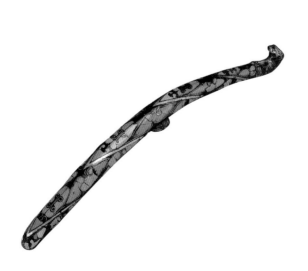

Preface

Belt Hooks were originally used as belt fasteners by the nomadic people to the north-west of China. There are several other similarly pronounced names for them in Chinese, such as Shi-bi, Xi-bi, Xian-bei, Xu-pi and so on. They were adopted by other peoples in central and northern China after the middle of the Spring and Autumn period. By the time of the Warring States and the Han Dynasty, they were widely used in China. Besides their function as belt fasteners, such hooks could also be used to fasten the lapels of Chinese robes and other belt ornaments as well.

Belts were very important personal ornaments in antiquity, to whose plaques were attached knives, sachets and other small hanging ornaments. Belt plaques could be made of gold, sliver, jade, ceramic, wood, crystal, glass, agate, ivory, bone and many other different materials. The value of the material and the numbers of the belt plaques were significant symbols of the social class and status of their wearers in ancient China, a society of feudalism and decorum. Most belt plaques, whether square or semi-circular in shape, were made with holes or circlets so that the belt ornaments could hang from it like sachets. The forms of belt plaques for officer's court robes were institutionalized after the Kai-Yuan period of the Tang Dynasty and did not change much throughout the Five Dynasties, and the Song, Yuan and Ming dynasties. The heavy belt plaques of large sizes were abolished by the Qing court and replaced by so-called "court belts" which were slender belts embroidered with silk threads. The elaborate and intricate belts of old therefore went into decline.

Binding Beauty: Exhibition of Belt Hooks and Belt Plaques consists of more than one hundred pieces from the Wellington Wang Collection, which ranges from dynasty to dynasty and material to material. Mr. Wang's collection of artifacts is abundant in both variety and quantity. His endeavors in both conserving overseas Chinese art treasures and passing on China's cultural heritage have been recognized at home and abroad. With this special exhibition, the National Museum of History is delighted to share with the general public the exquisite belt hooks and belt plaques from the Wellington Wang Collection.

Acting Director,
National Museum of History

目　錄
CONTENTS

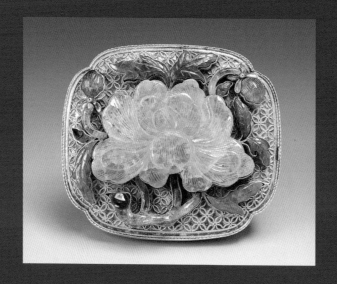

錦袍橫金玉抱肚－關於王度先生的帶板收藏

國立歷史博物館研究員兼副館長
黃永川

　　中國服飾之發展到了唐代起了極大的變革：唐人發跡於西北，以騎射爲業，男人服裝造型從傳統寬鬆形式一改而爲窄袖緊袍，便於馬背生活。對於官服，配合緊袍需要，腰上的皮帶成爲重要裝備。唐李肇《國史補》卷下說：「革皮爲帶，…天下無貴賤通用之」。衍變之餘，當時的腰帶不僅純爲束腰，更有裝飾及標示身份的功能，尤其穿著朝服戰袍時，其帶頭從古時的帶鉤式轉變爲扣上有軸，軸上加裝活動扣針的形式，以免脫落。此外帶上加安鑲刻紋飾的金屬銙板及鉈尾，以便佩掛香囊、刀子等物，質地、造型、色澤等也極端考究，成爲文物中頗爲特殊的景象。

　　帶銙又稱爲帶板，其質地而言，有犀、玉、金、銀、銅、鐵、石等，唐宋時期特重玉銙與金銙，質地與數量攸關服者身分，數量多時排列較密，時稱「排方」，疏時稱「疏方」。《新唐書・車服志》謂「紫爲三品之服，金玉帶，銙十三；緋爲四品之服，金帶，銙十一」，《唐會要》：「一品至五品，兼用金，六品七品，並用銀，八品九品並用鍮」。帶銙多呈方形或半圓形，上雕各式圖飾，有些則素面，大多數的銙板下緣加開長口，以備配掛小環及「七事」。《唐會要》卷三十一載景雲二年（公元七一一年）制謂：「今內外官，依上元元年勅，文武官咸帶七事」；所謂七事即「算袋、刀子、礪石、契苾眞、噦厥、針筒、火石袋」等，通稱「鞢韄七事」。開元二年七月勅：「百官所帶銙巾算袋等，每朔望朝參日著，外官衙日著，餘日停。」七事之外有加佩帛魚或魚袋，以示強李〈鯉〉之象，張鷟《朝野僉載》稱：「上元中，今九品以上佩刀、礪、算袋。紛帨爲魚形，結帛爲之，取魚之像，鯉（協李）之強北也。至天后朝乃絕。景雲之後，又準前結帛魚爲飾」，其間的興革頻繁，規定也不盡相同。

　　北宋時期對腰帶的要求一樣嚴格，《宋史》卷四百八十記載吳越國納土歸宋前夕稱：「三年三月，（錢俶）來朝……俶至，對于崇德殿，賜襲衣、玉帶、金銀器、玉鞍勒馬，錦彩萬匹，錢千萬；賓佐衙崖仁冀等賜金銀帶、器幣，鞍馬有差。」對帶板的重視如此。

　　北宋以後，銙的裝飾功能愈加濃厚，明代的官員腰帶上的銙板增多，有達十八銙以上的，因此腰帶加長加寬，鬆垮地虛掛腰間，與原作緊身束腰的功能大相異趣，成爲標示身分或地位的表徵，因此銙的質地與作工有更爲精緻及誇大的驅勢。直到清代，由於服制的更替，腰帶多不外露，銙的意義不大，才慢慢失去往昔的光彩。

　　縱觀銙板的千餘年歷史，必也留下爲數不少令人刮目相看的實物；吾友王度先生收藏都百餘件，誠屬不易，於質於工均屬上乘，頃作系統整理並展現於本館，允爲有史以來帶板之大觀，循例於展前攝製成帙，謹述數語，用示敬佩之意。

自 序 —— 我的心聲，有感而寫！

　　一九九六年我在台北出版了「帶飾三千年」一書，收錄了我所收藏的帶飾，包括帶首、帶鉤、帶板、腰帶在內的整組帶飾精品，共計收納了五百件。不過在帶板部分，一方面是限於篇幅，也因為我當時認為此一涉及皇室官品的【帶板】部分，年代和地域、款式方面應可以求其蒐集的體系更完備，所以較少收錄，以待他日單獨出書。

　　二○○五年秋，趁著國際時尚流行繫腰帶，帶飾也愈來愈考究，就在這股摩登風潮中推出我的【歷代帶鉤與帶板展覽】，讓各界朋友來體會老祖宗的設計才華，重視我們的文化寶庫，也就趁此時將上次出書以後，九年中間陸續蒐集的帶板精品，一氣展出，讓整組帶飾收藏得以全貌出世，總算是了卻一樁將近十年的心願，不亦快哉。

　　我展覽並不是為了在表現什麼，也沒有什麼了不起！我是想把美的中華文物能讓更多的人來欣賞，我為文物而生！我為文物而活！為保護文物而終！

　　文物是帶不走的，一生任務就是把它們展出成冊，都留給後世！

　　台灣比我富有的人太多了，但像我四十年如一日，愛文物之人並不多，因為大家不知道中華文物之美世界之最！

　　我和內人可以過好一點的日子，含飴弄孫，不必如此辛苦，有時為了文物，受氣、受累、受騙！更看盡人間冷暖及現實！

　　後來想想老天已太厚愛了，而讓我擁有這麼多的寶物，我真希望有更多的人，參加保護中華文物而努力，對我們老祖宗留下的寶貝盡一些心力吧！對我而言，不必天長地久，只要曾經擁有，我心足已！！

　　此次展覽，首先感謝歷史博物館曾館長德錦、黃副館長永川，提供多方協助，才得以完美展出。更感謝秦孝儀院長，百忙中為我題字寫序。最辛苦的是歷史博物館展覽組戈主任思明及鄒小姐力耕和郭長江先生、張承宗先生以及全體同仁。還要謝謝我的好友，國立故宮博物院器物處稽處長若昕女士為我寫專文、李慶平夫婦、洪三雄夫婦、呂台年夫婦、葉珠英小姐、于志暉夫婦、陳慶隆夫婦、李如如女士、盧寶鐘女士另外感謝為此書趕印的郭士鳳小姐及其家人，更加謝謝我的太太及兒女們的親情支持

知足！惜福！感恩！喜捨！再謝謝大家！

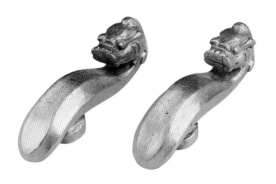

中華文物保護協會 理事長

王度

2005. 10.

專 文 —— 閒話帶飾

國立故宮博物院器物處處長
嵇若昕

　　記得以前中學歷史課本敘述到春秋戰國時代，春秋與戰國的分期標準之一乃「三家分晉」，韓、趙、魏三家中趙武靈王於西元前307年（戰國中期）推行「胡服騎射」政策，一方面作為戰爭形式從春秋時代盛行車戰至戰國時代的戰爭以步兵為主，甚至加入騎兵的說明；另一方面也做為中國服飾發展史中周代「變服」的轉折點，即從寬袍大袖的服飾廢去下裳而著褲的改變。其實，這種服飾並不符合朝會間的禮服制度。

　　所謂「胡服」，除了著褲外，也包含了首服（冠帽等）與足服（鞋靴等）的改變，但是著褲是最主要的改變。因為著褲，遂需有腰帶，因為配用腰帶，遂衍生出帶飾。帶飾主要有帶鉤、帶扣、帶版與條環，其中帶鉤輒與帶環搭配，帶扣則往往搭配飾牌（也作牌飾），至於帶版也與獺尾組成完整的組套。

　　由於二十世紀後半葉的大量出土材料，今日已知：「胡服騎射」並非從趙武靈王開始，春秋時代已有不少人穿著「胡服」，所以齊桓公仍以公子小白身份爭取繼承權時，管仲為其主在莒道箭射公子小白時，即射中他的帶鉤。目前已出土的春秋戰國時期帶鉤實物極多，所以歷史學者們多認為：趙武靈王僅是將原已有人穿著的「胡服」正式公佈、推行而已。

　　除了「胡服」需配用帶鉤、帶環，「騎射」時的馬具也需使用帶扣，所以帶飾不僅裝飾人身，有的帶飾也裝飾馬匹，不過後者的尺寸與精美程度差矣！

帶鉤與帶環

　　就目前已公佈的出土資料，早在二十世紀八十年代中期，浙江餘杭反山與瑤山所發掘距今約五千年前的新石器時代末期良渚文化遺址的墓葬中，即曾出土至少四件被稱為「帶鉤」的玉器，此前不久，考古工作者也已在上海青浦福泉山良渚文化墓地發掘出一件玉「帶鉤」，前者出於墓室中部，約相當於人體下肢部位，故有學者懷疑它們是否與後世聯繫腰帶的帶鉤功能相同？但是福泉山墓地出土的玉「帶鉤」出於人骨架的腰部，上海地區的學者倒曾繪圖推測它的使用方式（插圖一）。

　　在反山良渚文化墓地出土的帶鉤中，有一件帶

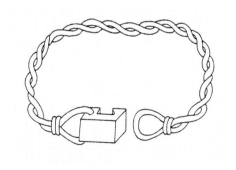

插圖一　新石器時代末期　良渚文化
玉帶鉤使用示意圖
採自黃宣佩主編，《良渚文化特展》，頁102

鉤（反山M14:158）的正面琢飾著良渚神徽中的神獸面紋，它可能在當時宗教儀式中由具有神權的巫覡穿戴。

河南安陽殷墟曾出土玉人與石人，器表琢飾出他們的穿著，但是並未表現帶飾。這些玉、石人在當時的地位都不高，故未能全面顯示商代服飾的梗概，目前在出土或傳世的銅、玉、石、牙骨等器物中，尚未辨識出可稱為殷商「帶鉤」的實例。

1990年河南三門峽上村嶺發掘出西周虢國的國君虢季的墓葬，這座墓的埋葬年代為周宣王執政的晚年，距今2800年左右。由于目前尚未發現西周、春秋時期周天子的大墓，所發現一些諸侯墓也多被盜擾，因此這座墓是目前已發現的西周春秋時期級別最高、保存最完整、出土文物最豐富的陵墓。在虢季墓中曾出土一套由十二件金飾構成的帶飾，相當難得。

春秋中期以後經戰國時代至兩漢，帶鉤的使用相當普遍，至兩晉時期方始逐漸衰微。帶鉤基本造型簡單，有鉤首、鉤體與鉤鈕三個部分，製作帶鉤的質材有金、銀、銅、玉、石、牙、骨、木等等，前四者通常製作精美，紋飾多樣，木質帶鉤可能僅作為明器。二十年前已有學者對於帶鉤進行深入的研究，近人王仁湘所撰寫的〈帶鉤概論〉（《考古學報》1985年第3期）最具代表性。該文中不但討論帶鉤的發現、分佈、起源與傳播，也依據帶鉤的型式加以分類和分期。在帶鉤的型式方面，作者共分出八大式，其實若再細分，可以分出更多類型，型式的多樣化可作為帶鉤盛行的輔證。

依據目前已知的戰國與秦漢的陶俑、銅製人形或玉石人像（尤其是秦俑），我們已能瞭解當時帶鉤的使用方式，通常是將鉤鈕嵌入革帶的一端，鉤首鉤掛在革帶另一端的穿孔中（插圖二）。當時也可同時並連配戴兩個以上的帶鉤，後來也改進成直接製作連體帶鉤。除了將鉤首鉤掛在革帶另一端外，更講究者可在革帶另一端先接一環（可稱為「帶環」），再將鉤首鉤住環以固定腰帶，此時除了用革帶，亦不排除利用織品製成腰帶。

除了固定腰帶的帶鉤外，當時也用帶鉤垂直固定在腰帶上以配掛刀、削、劍、弩等物件，這種帶鉤的尺寸通常小於固定腰帶的帶鉤。不論帶環與小

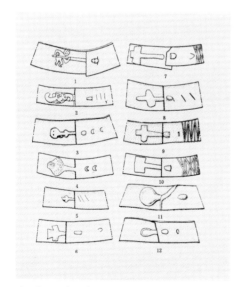

插圖二　秦　帶鉤使用示意圖
採自《秦始皇陵兵馬俑坑・一號坑發掘報告（上）》，頁106，圖51

型帶鉤，其製作質材也相當多樣化，不過仍以
金、銀、銅、玉較珍貴。

六朝時期，帶鉤逐漸被帶扣取代後，須待南
宋、元代時，帶鉤因與絛環（見下文）搭配使用
而再度流行。由於明清兩代燕居士子仍需繫絛
帶，帶鉤繼續使用，此時常見精美的玉質帶鉤或
鑲嵌珠寶的金、銀帶鉤。

帶扣與飾牌

當春秋、戰國時期中原地區人們佩用帶鉤以
固定腰帶時，北方草原地區的東胡與匈奴民族卻
用帶扣固定腰帶。其實在周人生活圈內也使用帶
扣，只是多用在車馬方面，並未用於人身。

基本上帶扣由扣舌和扣環組成，扣舌由固
定、不能轉動的死舌演進成轉動靈活的活舌，有
學者稱死舌帶扣為方策或帶鐍，活舌之扣針為鉸
具，陝西西安何家村出土的唐代窖藏，曾同時出
土幾個內貯帶飾的銀盒，盒蓋內壁曾墨書「鉸
具」，並將帶鐍之「鐍」墨書為「玦」。

近年來已有學者經過多年資料的累積與研
究，詳細分析帶扣的型式與演變，曾有學者將帶
扣大分成三型，春秋戰國時期A型帶扣即是於流
行中原地區的馬具之一；B型多發現在北方草原
的西部，有學者將它們與匈奴族聯繫在一起；C
型中的一類僅發現在北方草原的東部，或以為原
本屬於東胡系統。秦漢以後，C型仍作為人們束
腰的帶飾，A型與B型既用於人，也用於馬，不
易區分。（插圖三）

北方草原地區用於人身的帶扣往往與飾牌成

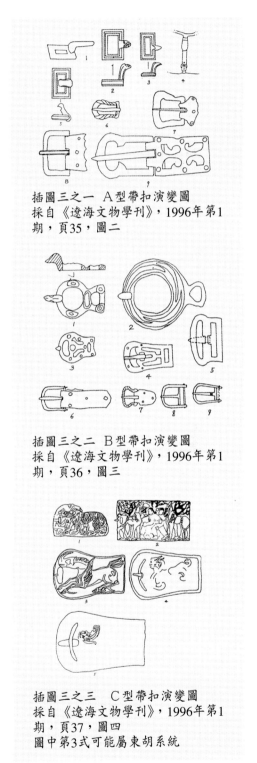

插圖三之一　A型帶扣演變圖
採自《遼海文物學刊》，1996年第1
期，頁35，圖二

插圖三之二　B型帶扣演變圖
採自《遼海文物學刊》，1996年第1
期，頁36，圖三

插圖三之三　C型帶扣演變圖
採自《遼海文物學刊》，1996年第1
期，頁37，圖四
圖中第3式可能屬東胡系統

對出土，尤其是草原西部狄─匈奴文化分佈區內更盛行。這些帶扣與飾牌常作動物紋飾，形象逼真，造型富動感。除了與帶扣搭配使用的飾牌，還有成對的飾牌，它們的一端有孔而無鉤，或以為乃另用一根較細的帶來聯繫兩塊飾牌，它們有外形輪廓作B或P字形者（也被稱為刀把形），以及帶有邊框的長方形飾牌。紋飾方面，除了雙牛、雙馬、雙鹿和雙駝外，更常見表現兩種以上動物搏鬥的情狀；前者構圖對稱嚴謹，動物頭部或相對或相背，甚或糾結，後者強健有力，相當受到推崇，常見以青銅模鑄成形者，西方學者或收藏家往往稱之為鄂爾多斯式銅帶飾或銅帶扣

插圖四　三峽地區出土銅飾牌線繪圖
採自《中國文物報》，2003年1月3日頭版

等。這種所謂鄂爾多斯式銅帶飾不僅出現於北方草原地區，在雲南的滇國墓葬、河南洛陽和安徽徐州獅子山漢代墓葬都曾發現，2000年9月至2001年1月考古工作者配合三峽工程清理重慶市巫山縣巫峽鎮秀風村小三峽水泥廠墓地時，也曾發現一對鎏金銅帶飾，它們的背面粘有絲織物，紋飾相對，繩紋邊框內飾浮雕虎噬羊的圖案。（插圖四）

　　若就使用的便利性言，帶扣實較帶鉤之結構合理而牢固，可是並未被先秦中原各國與秦漢人士用於人身束帶，降及漢末魏晉時期，帶扣才逐漸取代帶鉤。

　　雖然學界已能明瞭春秋至魏晉七百年間長城內外帶鉤與帶扣的使用情形，及其前後取代的時間，卻仍對於東周時人們已知將比較便於使用的帶扣用於車馬，為何人身仍用帶鉤，即使北方匈奴強大時不時叩邊，帶扣也未曾取代帶鉤作為一般漢人束腰的帶飾。

　　但是，隨著匈奴勢力的擴張，具有其文化特色的金屬帶飾（尤其是銅質的帶扣與飾牌）之使用擴及今日的新疆與俄羅斯等地。西元91年，匈奴政權瓦解，東胡之一的鮮卑族繼起於漠北草原地帶，逐漸承繼匈奴文化，當然也承接了富有特色的金屬帶飾藝術。當各外族陸續進入長城內建立政權後，中原人士的服裝受到影響逐漸發生變異。因此，當鮮卑族統一北方建立拓拔魏政權後，原盛行於匈奴文化圈的帶扣，除了流行於黃河南北外，也流行於長江流域。今日上海博物館珍藏一件白玉帶飾，器背兩邊刻有銘文四十六個字，可能是南宋文帝御用之物，它自名：「白玉袞帶鮮卑頭」，可

插圖五 南朝 白玉飾牌線繪圖 上海博物館藏
圖中虛線部分乃孫機先生增補
採自《文物與考古論集—文物出版社成立三
十週年紀念》，頁307，圖九

見得當時人認爲這類帶扣與飾牌之傳入中土與
鮮卑族的關係密切。（插圖五）

帶版與絛環

　　雖然傳世實物中仍有南北朝上層社會人
士使用精美的白玉帶扣與飾牌的實例，可是
同時這種來自匈奴、鮮卑的人身帶飾似乎逐
漸爲蹀躞帶（也作鞢韘帶、鈷韘帶等）之帶
飾取代，目前出土的北朝末期的帶飾實例
中，已出現精美的金鑲白玉又嵌珠寶的帶銙

與獺尾，唐代稱這類工藝爲「金筐寶鈿
眞珠裝」（圖見《歷史文物月刊》，第9
卷第2期〔1999年2月〕頁18-22），它們
都是蹀躞帶的帶飾。至於在陝西咸陽北
周若干雲墓出土的玉帶，除有帶銙、獺
尾、帶扣外，還有九件玉扣環，每件扣
環都有一個偏心孔以供帶扣扣針（即活
舌、鉸具）穿過。扣環有九件，故帶可
隨腰圍尺寸伸縮。（圖見《歷史文物月
刊》，第9卷第7期〔1999年7月〕，頁52-
56）

　　至於帶「銙」與「獺尾」之名稱，
在北宋歐陽修纂修的《新唐書・車服制》
作「銙」與「口尾」，五代蜀主王建墓
中出土的玉銙革帶之獺尾背面所琢銘文
中，有「製成大帶，其『胯』方闊二
寸，『獺尾』六寸有五分」（插圖
六），但是在陝西西安何家村唐代窖藏

插圖六 五代西蜀 玉獺尾拓片 四川成都王建墓出土
採自馮漢驥，《前蜀王建墓發掘報告》，頁51，圖五〇
銘文：「永平五年乙亥孟冬下旬之七日，熒惑次尾
宿。尾主後宮，是夜火作，翌日於烈焰中得所寶玉
一團，工人皆曰：此經大火，不堪矣！上曰：天生
神物，又安能損乎？遂命解之，其溫潤潔白異常，
雖良工目所未睹。製成大帶，其胯方闊二寸，獺尾
六寸有五分。夫火炎崑崗，玉石俱焚，向非聖德所
感，則何以臻此焉！謹記。」

出土的銀盒卻將帶銙與獺尾皆並稱為「胯」。今日學界常將帶銙稱為帶版，有時還包括獺尾，下文為行文方便，採「銙」與「獺尾」之名。

蹀躞帶之產生乃北方草原民族為因應馬上生活而形成的腰帶，即在腰帶上加帶銙，其下垂小環，日常生活所需的小刀、香囊（可裝乾花、香料等之小荷包）、魚袋等即配掛在小環上，如此方便使用，北周若干雲墓、隋代姬威墓與何家村唐代窖藏皆曾出土附有帶環的帶銙。

南北朝後期至隋代，最高級的蹀躞帶附十三環，初唐李靖即因功高而受賜的「于闐玉帶」，即有十三銙，銙各附環。但是入唐後的輿服制度是否承繼此制，仍有待商榷，後唐馬縞《中華古今注》載：「唐革隋政」，天子僅配九環帶；《唐實錄》卻載：「文武三品以上金玉帶，十三銙；四品金帶十一銙：五品十銙；六品以犀帶、九銙；七品銀帶；八品、九品鍮石並八銙；庶人六銙、銅鐵帶。」歐陽修纂修《新唐書》時承繼後者說法。不論最高級是多少銙，可以確定的是：唐代以帶銙的數目與製作帶銙與獺尾的質材來區分品級，其質材有玉、石、金、銀、銅、犀等，以玉製者等級最高，並因帶銙與獺尾之質材而逕稱其帶為玉帶、金帶……。。

附環的帶銙乃為馬上生活所需，唐人雖然承繼北周的蹀躞帶制，但是逐漸不佩附環，而以一長方孔（稱為「古眼」）取代，後來連古眼也不需要，僅留帶銙作為裝飾，這類沒有帶環、古眼的帶銙常被稱為帶版。帶銙多作方形，但也有下端平齊，上呈弧形或作其他變化者，通稱為拱形。

除了單帶扣與單獺尾的腰帶外，唐代也有雙帶扣配雙獺尾的腰帶，前者的帶銙多配在腰後，後者之帶銙可於腹前與腰後佩飾。

五代與宋承繼唐代的帶飾，有帶銙與獺尾，但是宋尚金帶，認為「犀近角，玉近石，唯金百煉不變」。實則此時新疆不在宋朝版圖之內，玉材來源堪虞，遂推重金帶，此時帶銙與獺尾的紋飾有毬路、御仙花、荔枝、師蠻、海捷、寶藏六種。毬路與今日的套錢紋相似，御仙花形狀與荔枝相近，師蠻又做獅蠻，即獅子與蠻王形象，海捷指水族。宋代皇帝推重金帶，但是皇帝仍以配戴玉帶為尊貴，他們所用帶銙做方形，若賞賜親貴勳爵玉帶，即將帶銙琢製成方圓之形以為分別，但是也有違制的現象。

遼代採用「因俗而治」的制度，即根據不同地域，各民族不同的發展，而制定獨特的統治制度。內容包括部族制、奴隸制、渤海制和漢族封建制，採用南、北兩套官

制進行管理。「官分南、北，以國制治契丹，以漢制待漢人」（《遼史・百官志》）。「國制」是指契丹官制，統稱北面官，漢制官職統稱南面官。南、北面官的稱謂與契丹習俗有密切關係，因此遼代的腰帶之帶飾也相當多樣化，在著名的遼陳國公主夫婦墓中，駙馬腰間即束金銙銀蹀躞帶，公主腰間則繫圭形金銙大帶。此墓中出土了多套玉帶飾，顯示契丹式帶與漢式帶的不同，帶銙或完整，或不完整。雖然帶銙數目並不相同，但是契丹式帶中附有帶箍，乃其特色。（插圖七）帶箍若用玉製，常呈方框形狀，好似方形玉環，紋飾僅琢於一長邊外側。

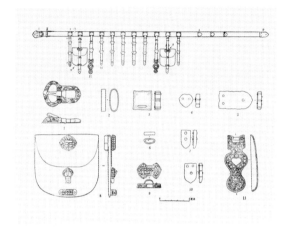

插圖七　契丹式帶與帶飾　遼陳國公主墓出土
編號：X85
圖中第2號即契丹式帶特有之帶箍（帶環）
採自《遼陳國公主墓》，頁76，圖四七

降及金代，金世宗（十二世紀前半葉）時裝飾帶銙與獺尾的腰帶成爲定制，而且「玉爲上」，金章宗明昌年間（十二世紀末期）進一步明訂皇帝在春蒐時身穿「春水」爲飾的服裝，腰佩「春水」紋飾的玉帶，秋獮則穿「秋山」紋飾服裝，佩「秋山」紋飾的玉帶。

元代承繼宋、金遺制，仍以帶銙的質材分辨等級，但是帶銙不似宋、金的帶銙繁瑣，《元史・輿服志》記載：「正從一品以玉，或花，或素；二品以花犀；三品、四品以黃金荔枝；五品以下烏犀，並八銙；鞓用朱革。」

北方草原民族原本有尙金的習俗，受到中原文化的影響，不論契丹、女眞或蒙古人，最後都崇玉，玉質帶飾一再出現。初期玉帶飾上的紋飾僅浮雕而已，約在十二世紀中後期開始由單層鏤空紋飾往多層次鏤空紋飾發展，至宋末元初（十三世紀後半葉）發展完成。

朱元璋建立明朝，在民族主義的大旗下欲恢復古代衣冠，遂「取法周漢唐宋」，唐代已遠，遑論周漢，但宋制仍存，洪武三年（1370）詔定服色「尙赤」，洪武二十六年（1393）在多年實踐中修訂輿服制度，嚴格推行新的輿服制度，在帶飾方面規定：穿著公服時，「一品用玉，或花或素；二品用犀；三品、四品用金荔枝；五品以下用烏

角」。但穿著常服時，「一品玉帶；二品花犀帶；三品金鈒花帶；四品素金帶；五品銀鈒花帶；六品、七品素銀帶；八品、九品烏角帶」。明代帶銙以長方形居多，但是也有圓形、桃形者，獺尾有長方形與圭形兩種。

傳世與出土的明代帶銙或獺尾甚多，僅南京明朝王公貴族墓葬中出土的數十條腰帶上的帶銙與獺尾即相當可觀，這些帶飾多為玉質，此外尚有金銀與琥珀製者，甚至有金嵌珍珠、寶石與白玉之帶飾，明人稱裝飾著珠寶玉石的帶飾之腰帶為「寶帶」，相當珍貴。

進入清代，官服中的腰帶有朝帶、吉服帶、常服帶、行帶之分，帶銙遂稱「版」，有方有圓，每帶皆有四個帶版，因需配掛刀、觿、荷包、帉巾等，有兩個帶版下垂帶環以繫掛之。帶版多以金、銀或銅鎏金者為底座，依品級嵌飾不同質材或不同數目的珠玉寶石，但是產自東北的東珠僅必須是文、武一品以上的官員與皇室貴族及其妻室方能配戴。海峽兩岸故宮都藏有前清皇室成員所配戴的腰帶，因此留下不少精美的帶版供後人觀賞。

當蹀躞帶逐漸制度化，宋代進而以帶銙上的紋飾區分品級後，這種裝飾帶版的腰帶遂逐漸退出日常生活，成為官服的一個重要組成部分。因此，士子燕居與不宜穿著官服的小吏武弁乃改繫條帶。通常條帶一端繫帶鉤，另一端聯環，鉤扣於環中以束腰，也有無環而將鉤扣於雙折的織帶中使用；固定條帶的環遂稱為條環。描述南宋京城生活的《夢粱錄》、《西湖老人繁勝錄》皆曾提到杭州市肆有售賣條帶的店鋪，後者甚至提到玉條環。

條環可僅作圓環形，也可進一步製成橢圓形，並且裝飾得相當精美，尤其是玉條環上的多層次鏤空紋飾曾於宋末元代流行於時。1960年4月江蘇無錫雪浪鄉堯歌里發現一座元代墓葬，墓主人錢裕（1247-1321），字寬父，乃吳越王錢鏐後裔。墓中出土文物相當豐富，最受矚目的是一套白玉帶鉤與白玉條環，後者琢飾多層次鏤空春水紋飾，乃至今唯一一件出土於紀年墓的春水玉帶飾。它出土後受到學界的重視，初期僅以為是一件雕琢春水紋飾的佩飾，後經學者一再研究，已確定是當時的一件條環。由於這件條環的確認，使得傳世不少這類昔日認為是玉珮的玉器，得知乃為條環，其中不乏春水條環與秋山條環。台北國立故宮博物院珍藏一件傳為北宋蘇軾曾使用的端石從星硯，盒蓋正面就鑲嵌著一件春水玉飾，第二個千禧年以前它即受到矚目，並曾於

二十世紀九十年代中期巡迴美國四大城市（紐約、芝加哥、舊金山、華盛頓DC）展出，今已能確認它應是一件金末元代的白玉春水條環。

　　明代條帶相當流行，《天水冰山錄》是一本記載著自奸相嚴嵩家中抄出的實物之清單，其中就有條帶六十八條。出自明神宗萬曆皇帝陵墓－定陵的珍寶中，也有不少鑲嵌著珠玉寶石的飾物，通常僅稱之爲帶飾，其實多爲條環。由此可知，明代上自皇帝，下至庶人，日常生活中經常腰配條帶，使用者可依據其消費能力，配用不同價值的條環。

　　雖然條帶在清代仍繼續使用，清宮遺物中也留有不少僅有帶鉤或帶鉤配條環的腰帶，在民國十三年與十四年（1924-1925）清室善後委員會清點紫禁城內文物時，曾在點查報告上將繫著鉤、環的腰帶登載爲「涼帶」。由於服飾制度的變化，前清人們在長袍外往往不需束腰，條帶的使用逐漸減少，影響所及，帶鉤與條環的使用頻率也逐漸降低，至多僅在尊古與仿古的情境中琢製、收藏，其實用性以大不如前了。

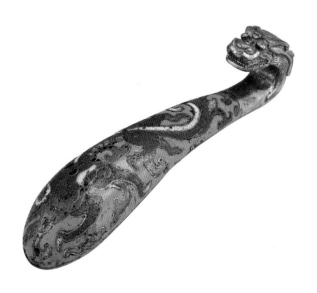

圖 版 Plates

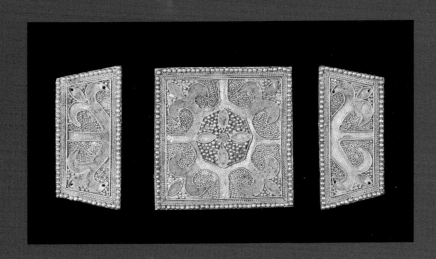

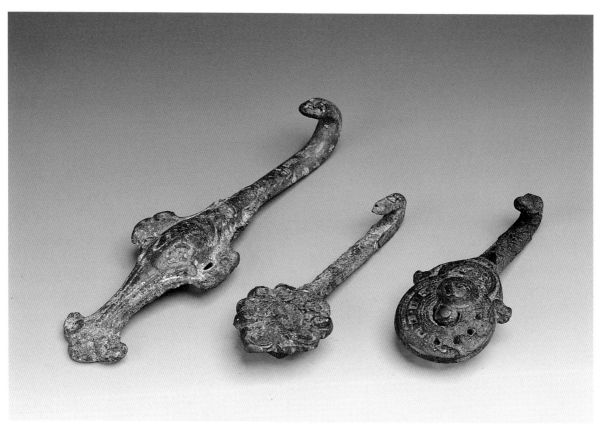

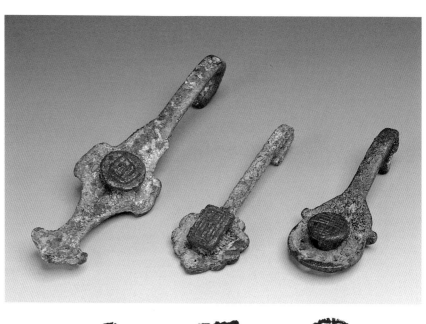

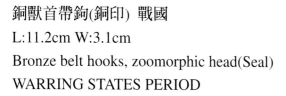

銅獸首帶鉤(銅印) 戰國
L:11.2cm W:3.1cm
Bronze belt hooks, zoomorphic head(Seal)
WARRING STATES PERIOD

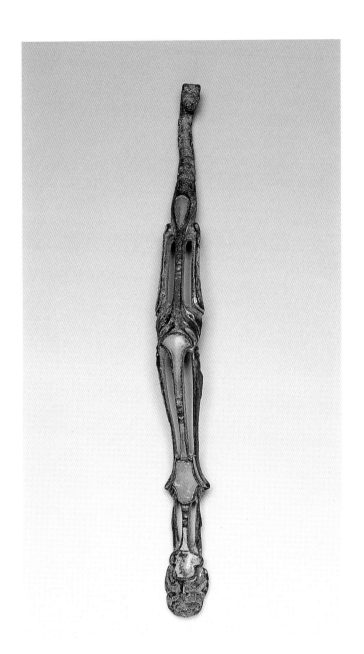

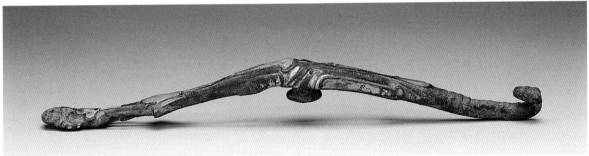

銅錯金嵌玉石琉璃龍紋帶鉤　戰國

L:20.5cm　W:2cm

Gold gilt bronze belt hook, jade and lazurite inlaid, with a dragon motif

WARRING STATES PERIOD

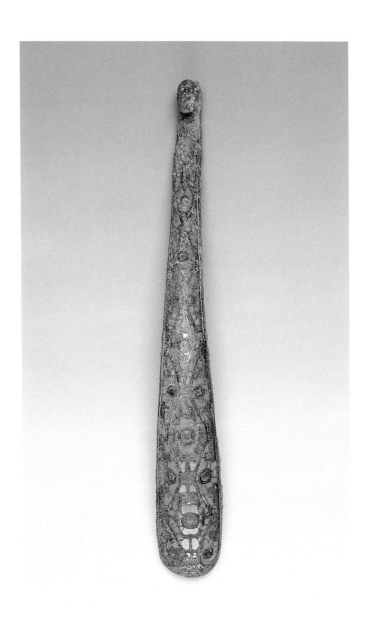

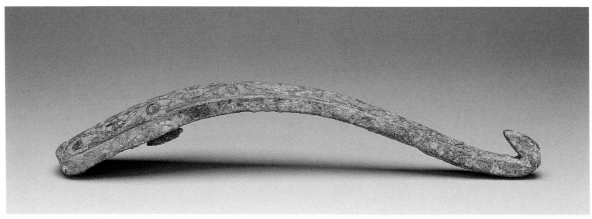

銅錯金鑲綠松石帶鉤 戰國

L:22.5cm W:3cm

Gold gilt bronze belt hook, gold and turquoise inlaid

WARRING STATES PERIOD

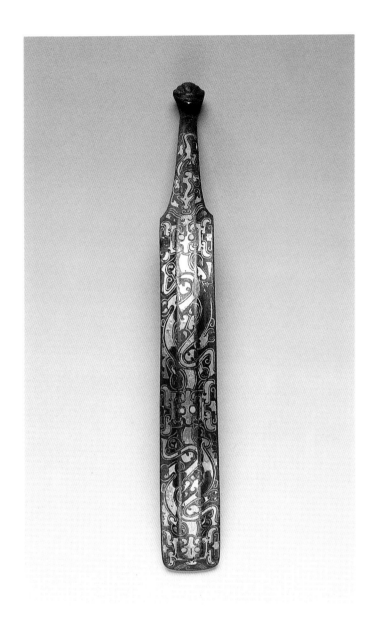

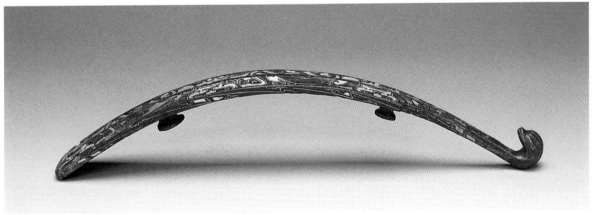

銅錯金龍首帶鉤 戰國
L:22.5cm W:2.7cm
Bronze belt hook gold inlaid with dragon head
WARRING STATES PERIOD

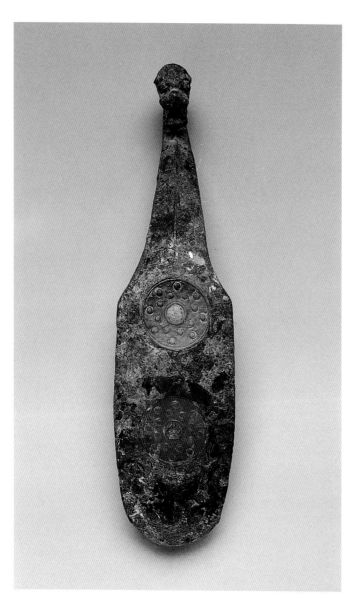

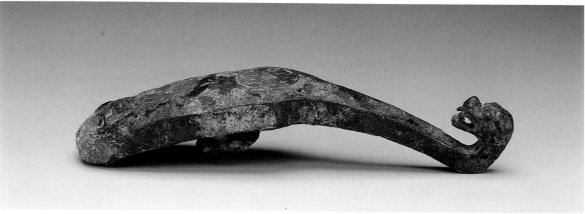

銅鎏金嵌玉獸首帶鉤 戰國

L:13cm W:3.3cm

Gold gilt bronze belt hook,zoomorphic head, gold and jade inlaid

WARRING STATES PERIOD

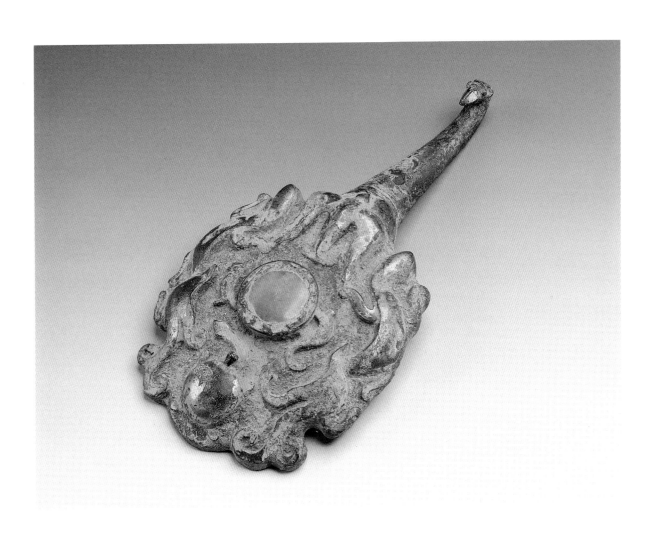

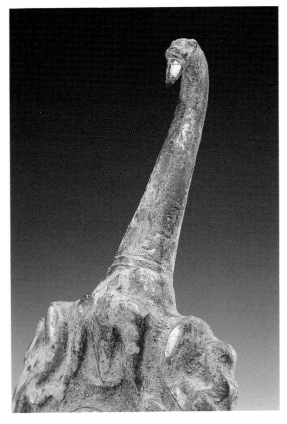

銅鎏金嵌玉石瑞獸帶鉤　戰國
L:15.9cm　W:7.5cm
Gold gilt bronze belt hook, jade inlaid,
zoomorphic design
WARRING STATES PERIOD

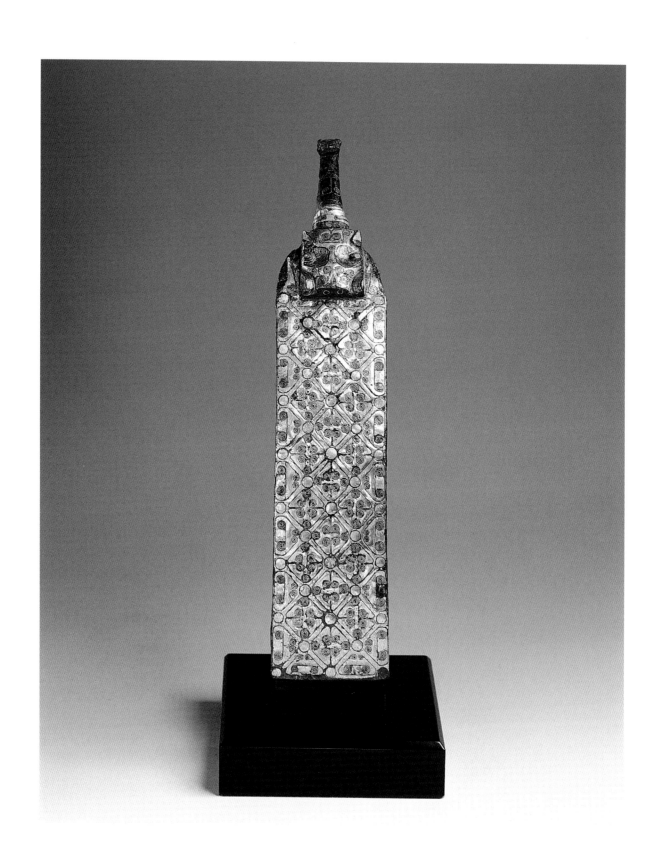

錯金銀鐵帶鉤幾何紋　戰國
L:23.2cm　W:4.7cm
Iron belt hook gold and silver inlaid, geometric pattern
WARRING STATES PERIOD

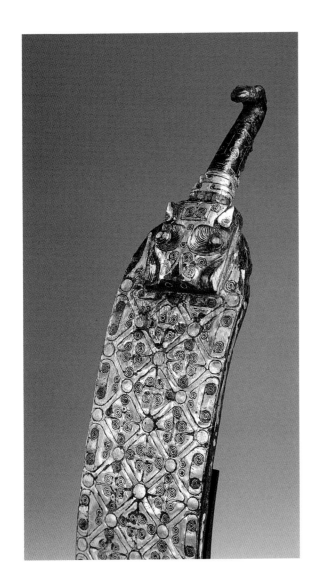

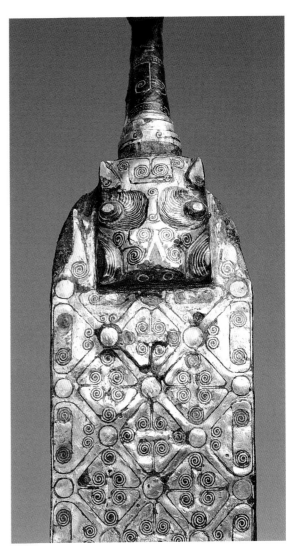

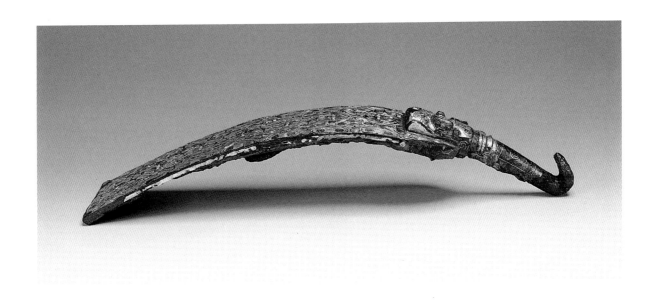

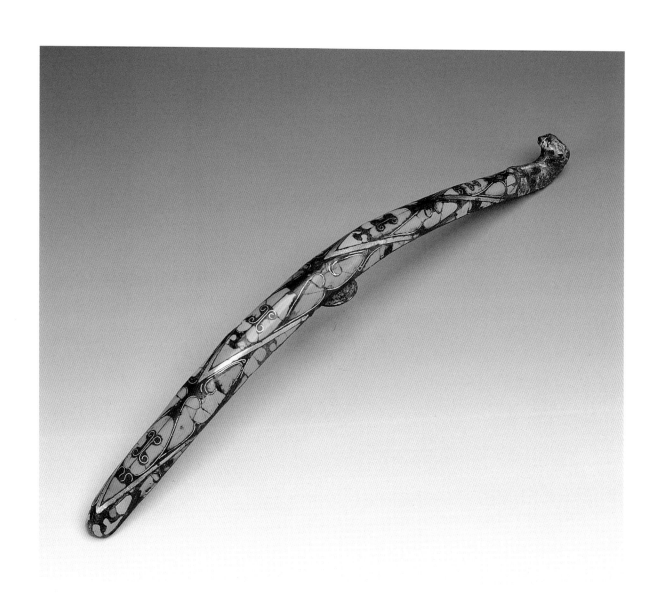

錯金嵌綠松石龍首銅帶鉤 戰國

L:20cm W:0.9cm

Bronze belt hook, gold and turquoise inlaid, dragon head,
WARRING STATES PERIOD

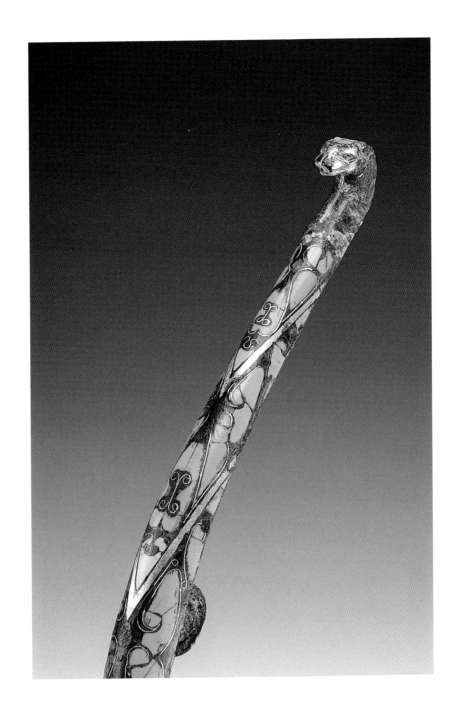

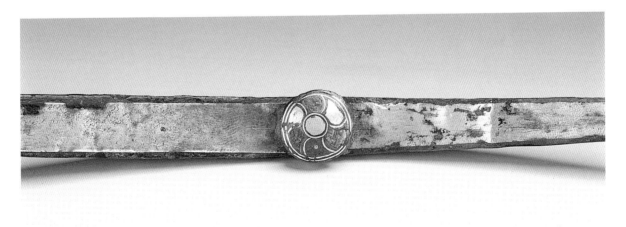

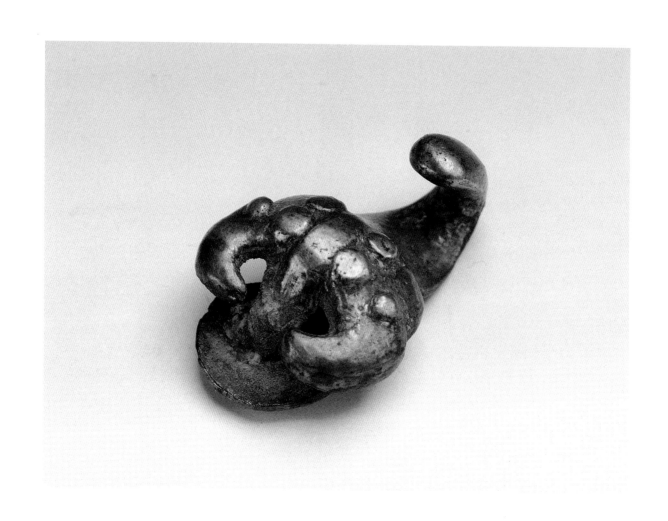

銀獸首小帶鉤　戰國

L:3.3cm　W:2.1cm

Small silver belt hook

WARRING STATES PERIOD

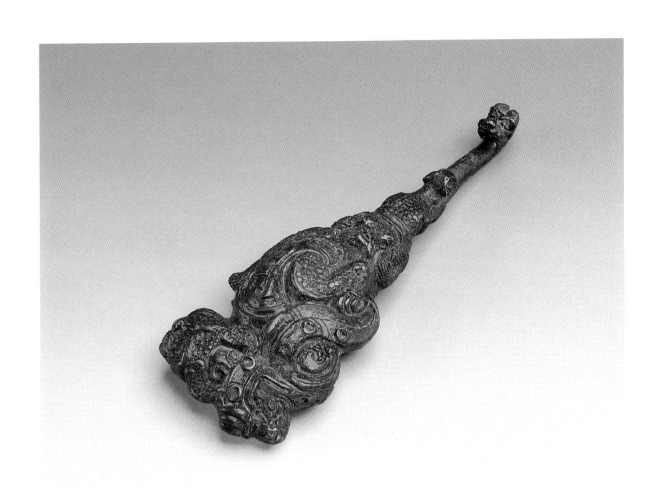

銅盤龍帶鉤　戰國
L:10.8cm　W:3.5cm
Bronze belt hook,entwined dragon design
WARRING STATES PERIOD

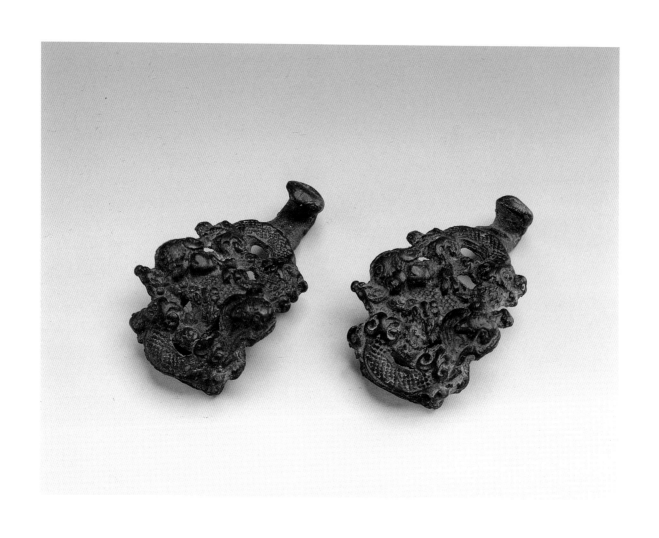

銅瑞獸透雕小帶鉤一對　戰國

L:4.5cm　W:2.6cm

Pair of small bronze belt hooks,zoomorphic design

WARRING STATES PERIOD

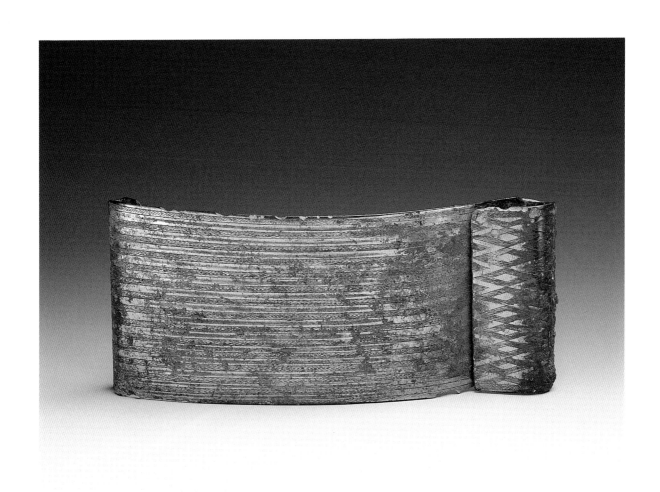

古滇國青銅鎏銀帶鉤 西漢
L:17.6cm W:7.4cm
Silver gilt bronze belt hook, Yun-nan culture design
WESTERN HAN

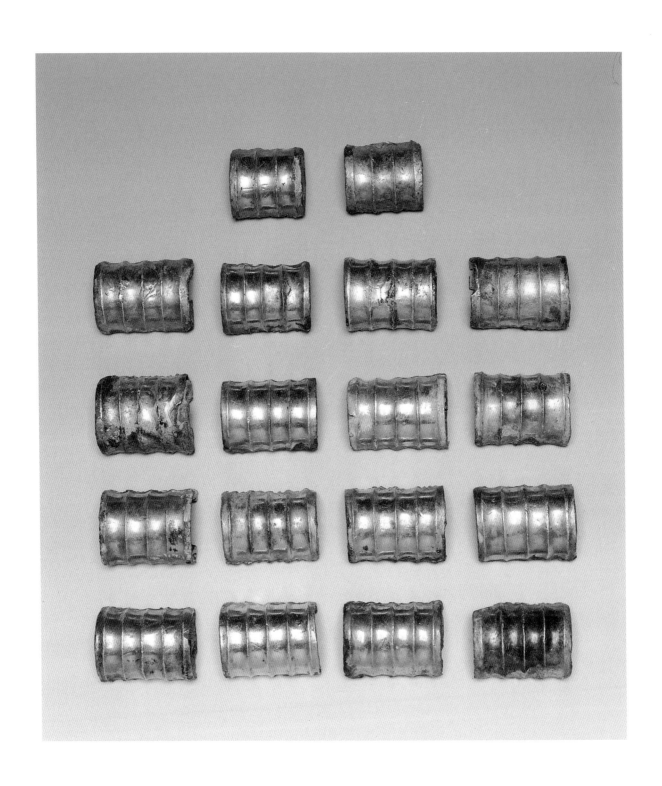

銅包金帶飾組　18片　戰國－西漢

2.8×2.1×1cm

One set of bronze belt ornaments,gold wrapped

WARRING STATES PERIOD- WESTERN HAN

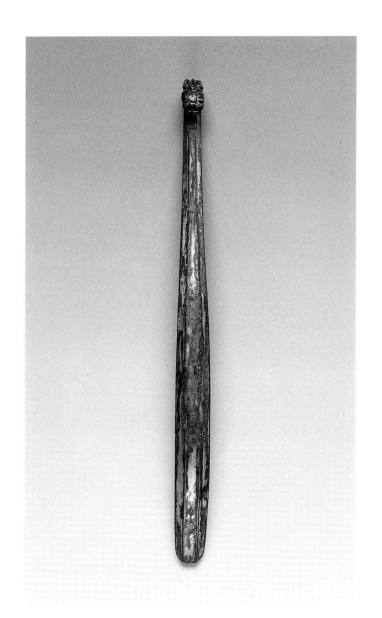

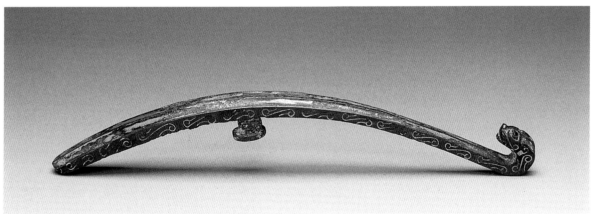

銅鎏金獸首帶鉤 漢代
L:20.5cm W:1.5cm
Gold gilt bronze belt hook, zoomorphic head
HAN DYNASTY

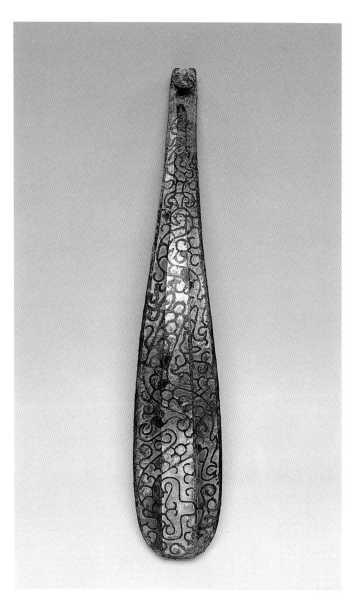

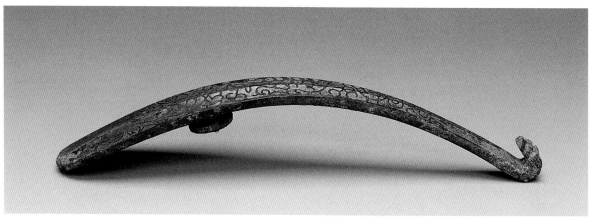

銅鎏金龍紋帶鉤　漢代
L:17cm　W:3cm
Gold gilt bronze belt hook, dragon pattern design
HAN DYNASTY

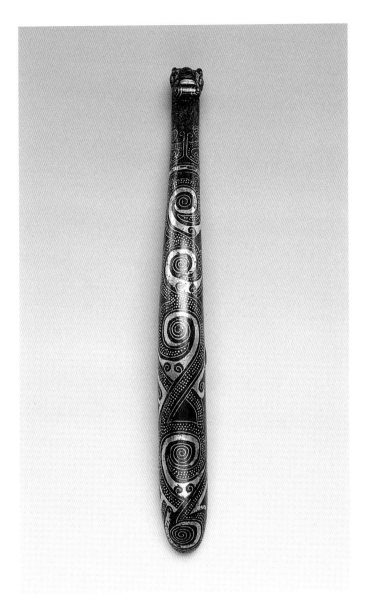

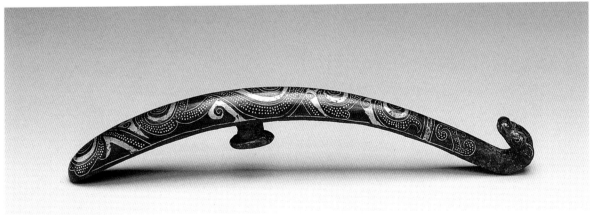

銅錯銀獸首帶鈎　漢代
L:15.7cm　W:1.1cm
Bronze belt hook, silver inlaid, zoomorphic head
HAN DYNASTY

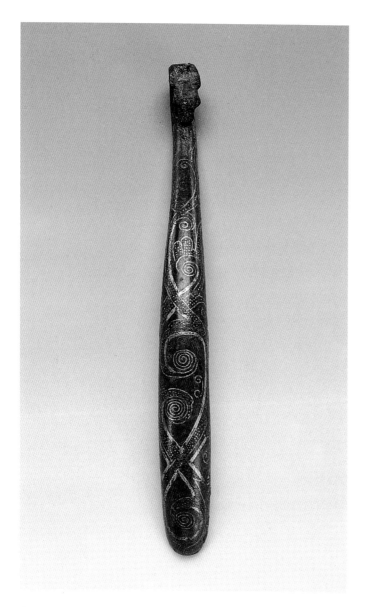

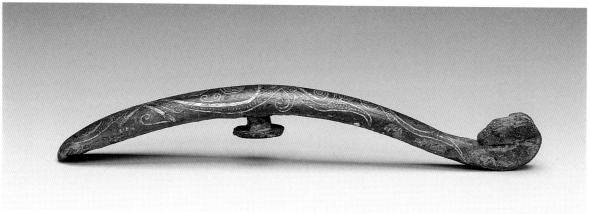

銅錯銀羊首帶鉤 漢代
L:16cm W:1.1cm
Bronze belt hook, silver inlaid, sheep head
HAN DYNASTY

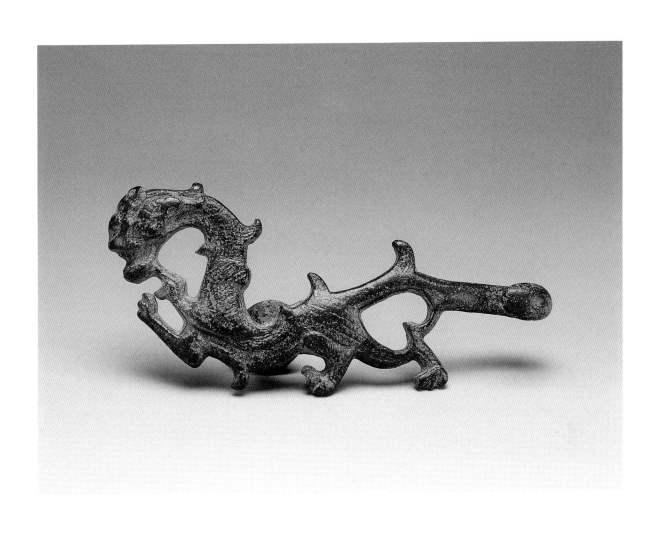

銅龍形帶鉤　漢代
L:12.8cm　W:5.3cm
Bronze belt hook,in the shape of a dragon
HAN DYNASTY

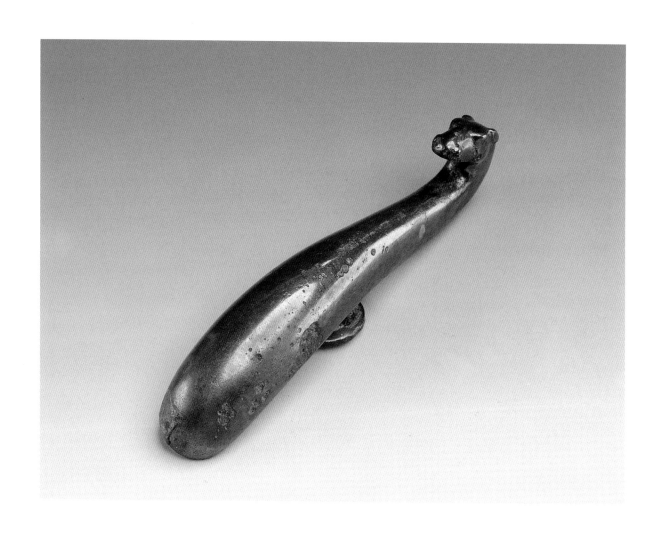

銀獸首帶鉤 漢代
L:10.3cm W:1.9cm
Silver belt hook,zoomorphic head
HAN DYNASTY

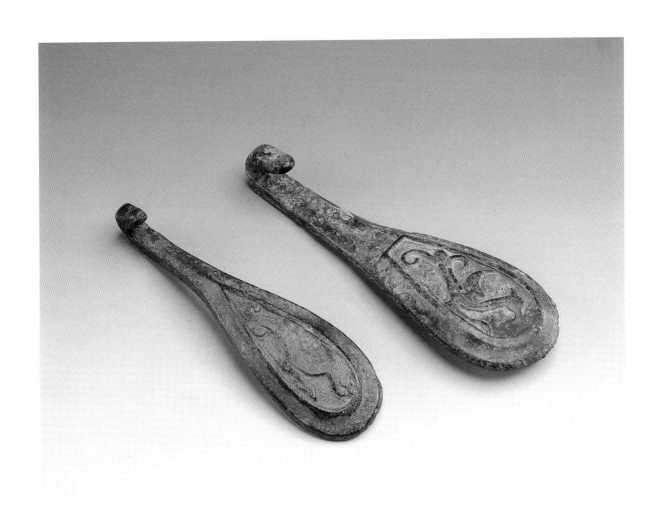

銅龍紋帶鉤 (左) 漢代
銅鳳紋帶鉤 (右) 漢代
L:10.2cm W:3.3cm (圖左)
Bronze belt hook, dragon design (L)
Bronze belt hook, phoenix design (R)
HAN DYNASTY

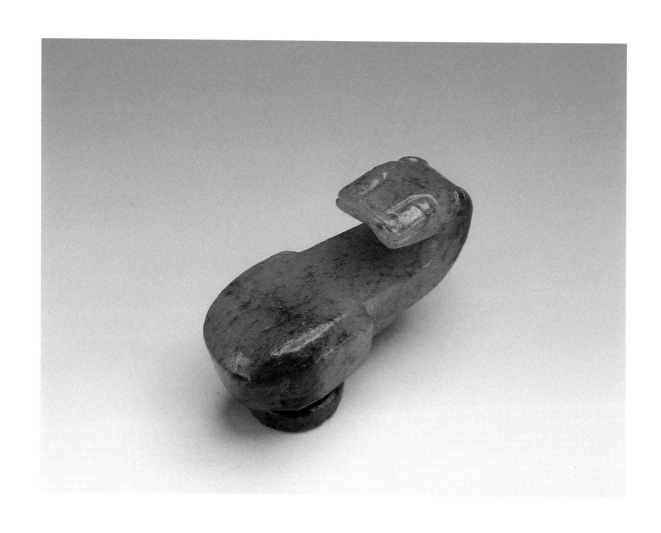

玉雕瑞獸帶鉤　漢代

L:4.5cm　W:1.9cm

Jade belt hook,zoomorphic head

HAN DYNASTY

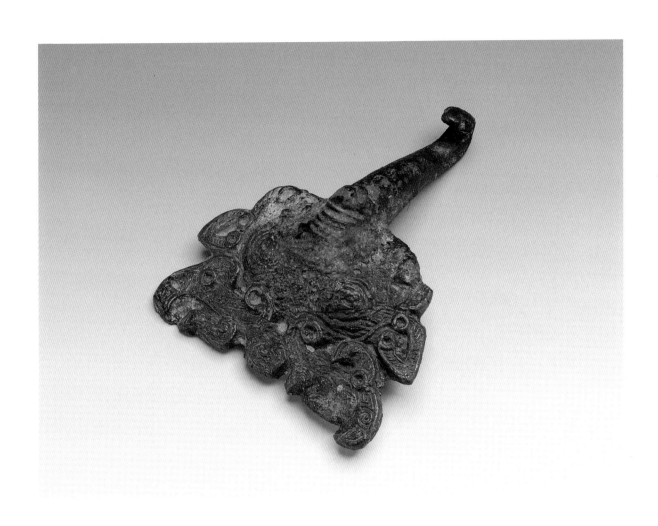

銅象首帶鉤　漢代
L:8.7cm　W:6.6cm
Bronze belt hook,elephant head
HAN DYNASTY

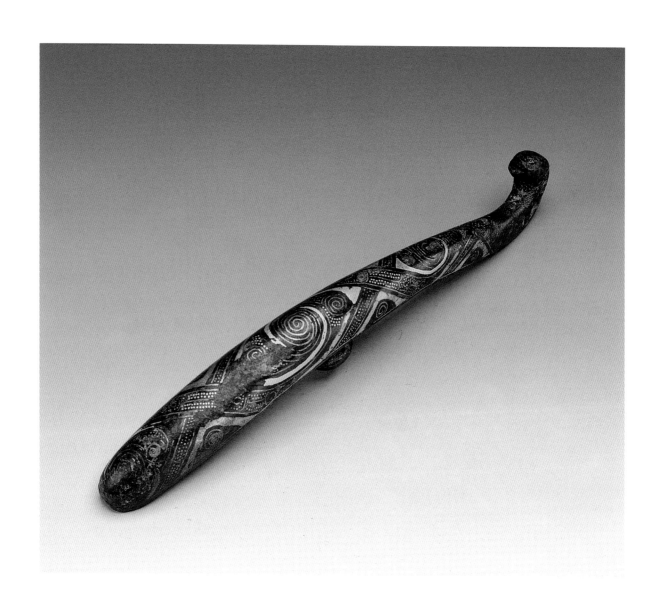

銅錯金銀獸首帶鉤　漢代

L:14.5cm　W:1.1cm

Bronze belt hook,zoomorphic head,gold and silver inlaid

HAN DYNASTY

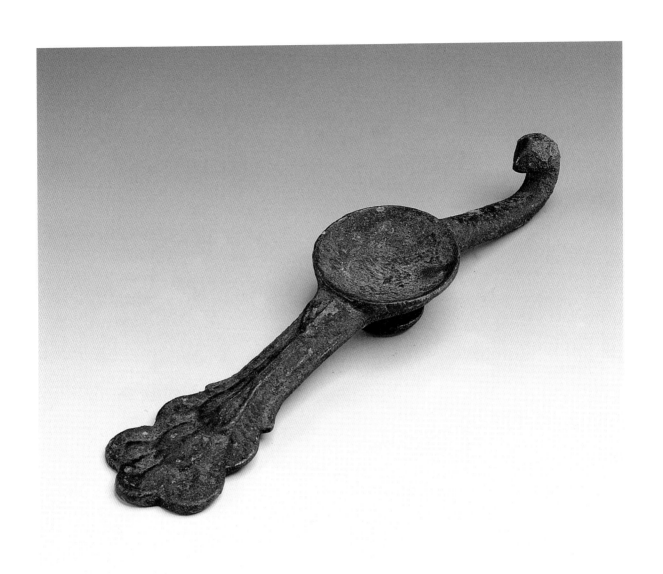

鳳凰形銅帶鉤 五代
L:14.7cm W:3.4cm
Bronze belt hook,phoenix design
FIVE DYNASTIES

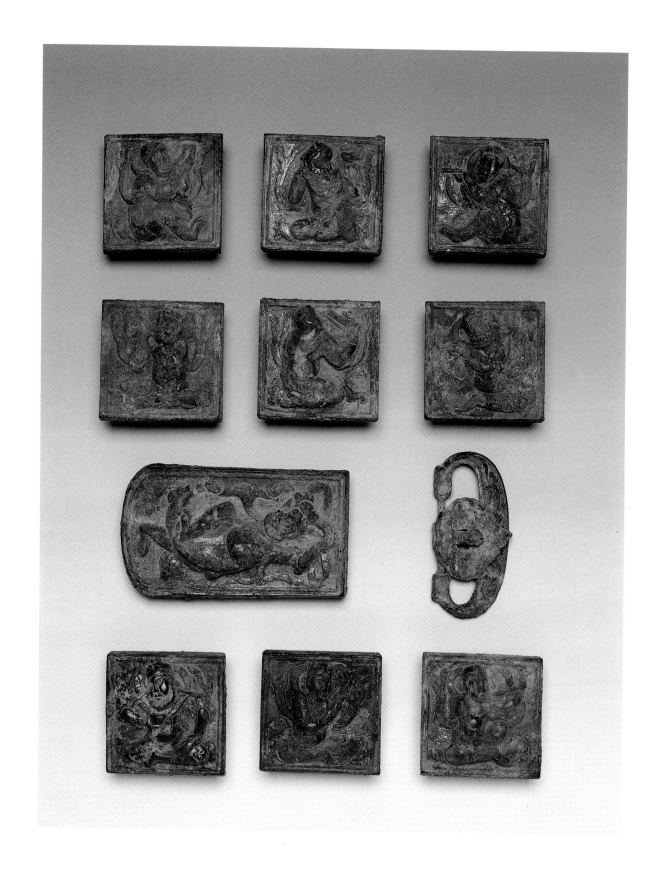

青銅鎏金人物帶板組　11件　唐代

Large L:9.8cm W:5.4cm　Small L:5.2cm W:5cm

One set of gold gilt bronze belt plaques of figures decoration

TANG DYNASTY

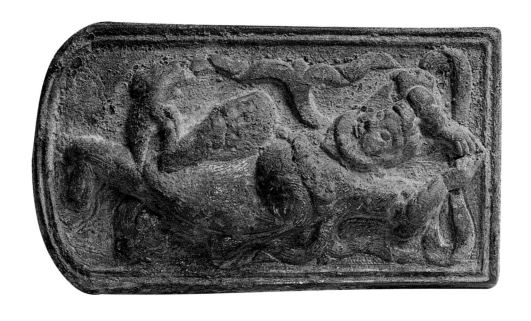

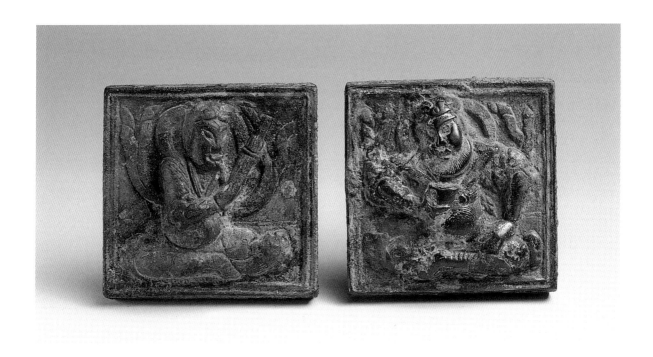

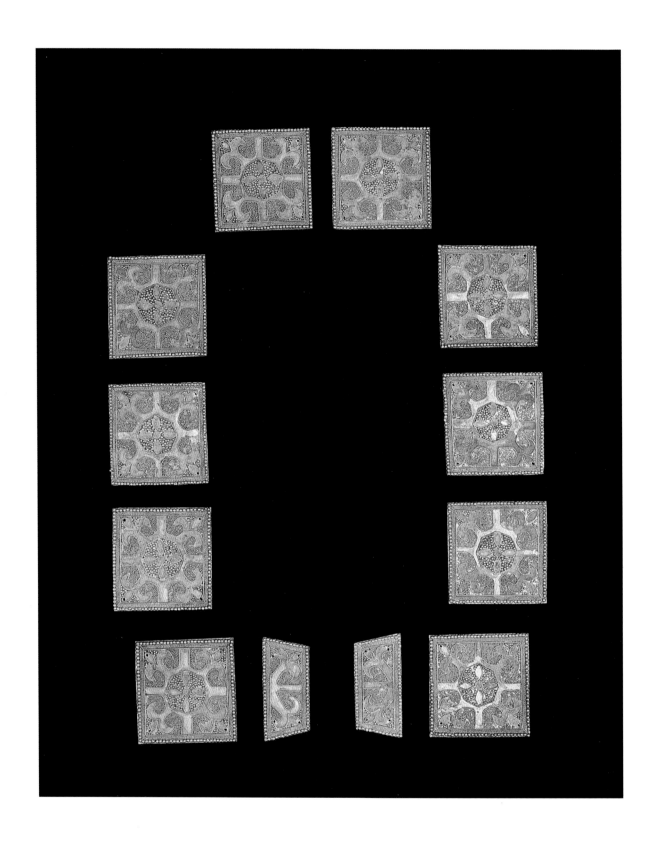

金嵌藍琉璃鑲金珠帶飾組　12片　遼代

Large L:4cm W:4cm Small L:4cm W:2cm

One set of gold belt ornaments, glass and golden beads inlaid

LIAO DYNASTY

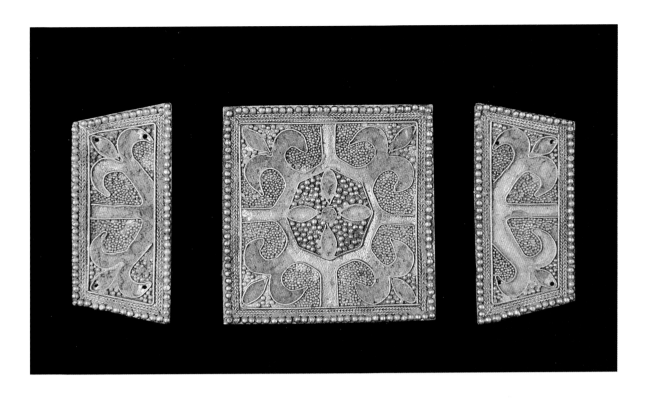

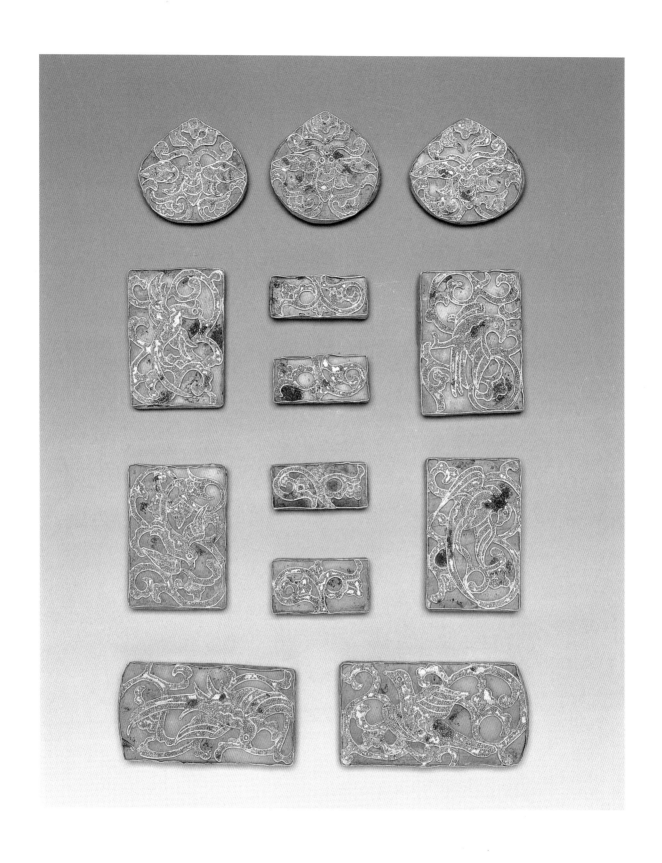

琉璃鑲金鳳崁金珠帶飾組　13片　遼代

Large L:5.8cm W:3.2cm　Small L:3cm W:1.5cm

One set of glass belt ornaments, lazurite and gold beads inlaid, phoenix pattern design

LIAO DYNASTY

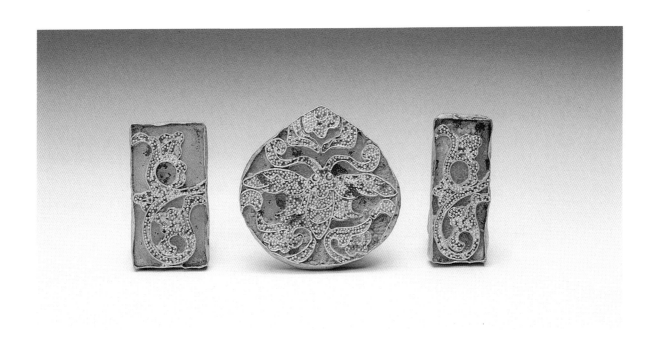

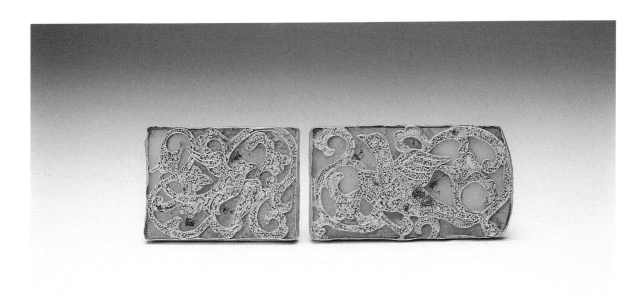

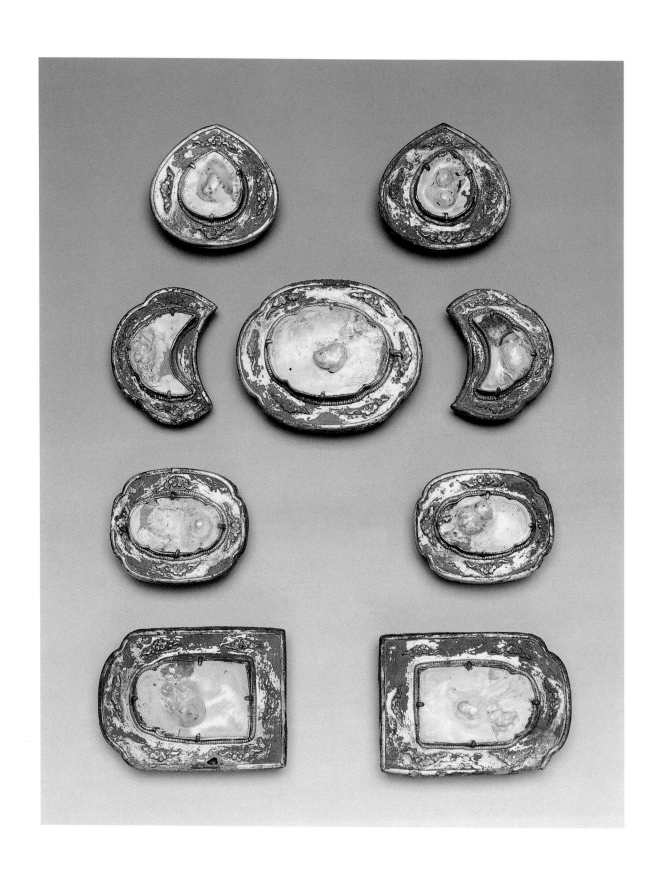

銀鑲珍珠帶飾組　9片　遼代
Large　L:6cm　W:4.5cm　　Small　L:4.5cm　W:3.5cm
One set of silver belt ornaments,pearl inlaid
LIAO DYNASTY

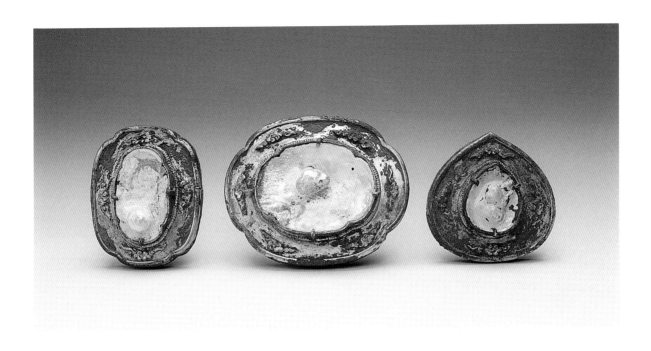

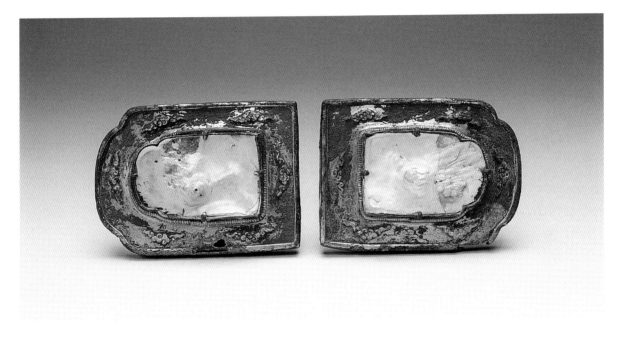

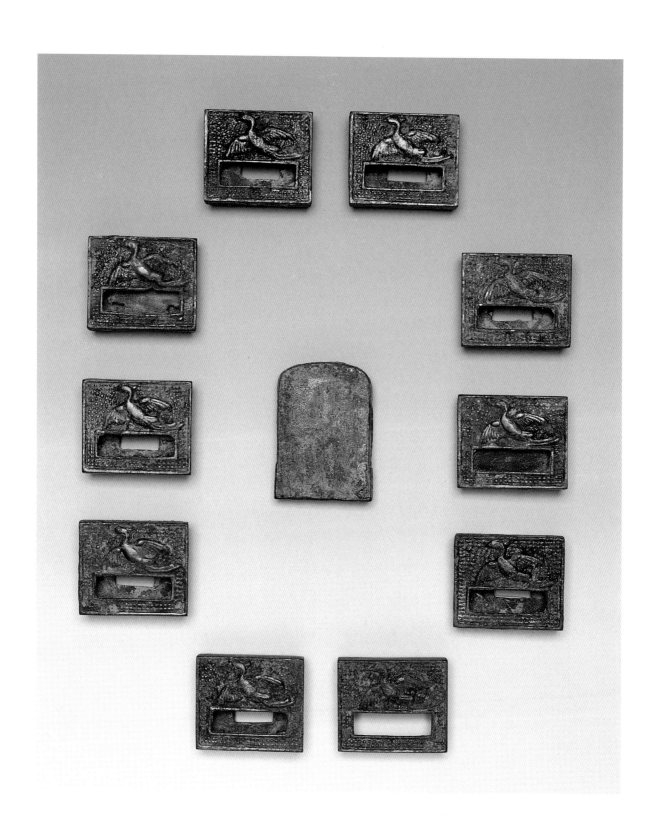

青銅鳥紋帶飾組　11片　遼代
Large L:4cm W:3cm　Small L:3.5cm W:3cm
One set of bronze belt ornaments,bird pattern design
LIAO DYNASTY

木質佛雕金得勝帶飾組　11片　遼代
Large　L:7cm　W:4.7cm　　Small　L:5cm　W:4.5cm
One set of wooden belt ornaments, Buddhas decoration
LIAO DYNASTY

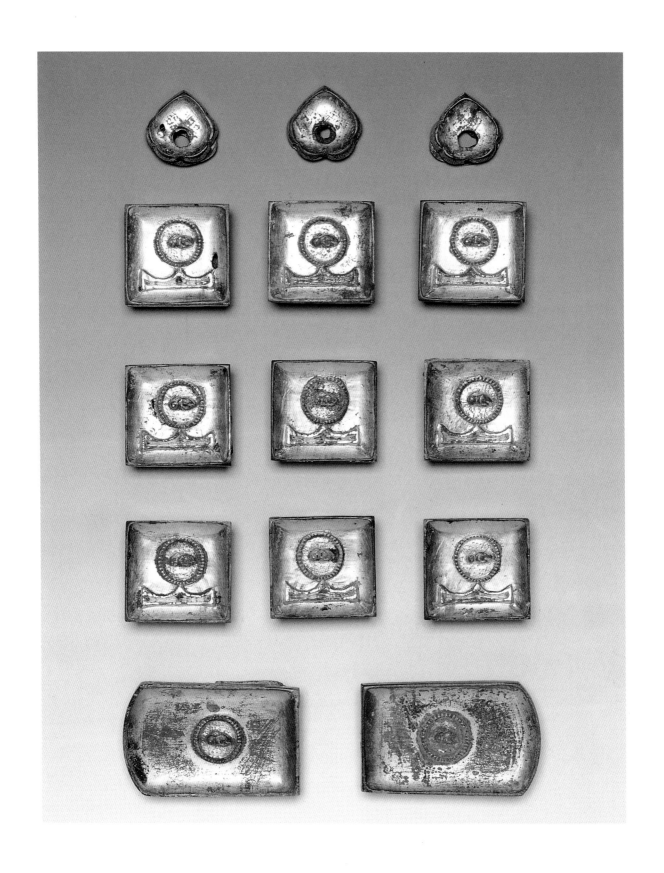

銀鎏金兔紋帶飾組　14片　遼代

Large L:7cm W:4.5cm　　Small L:3cm W:3cm

One set of gold gilt silver belt ornaments with a rabbit motif

LIAO DYNASTY

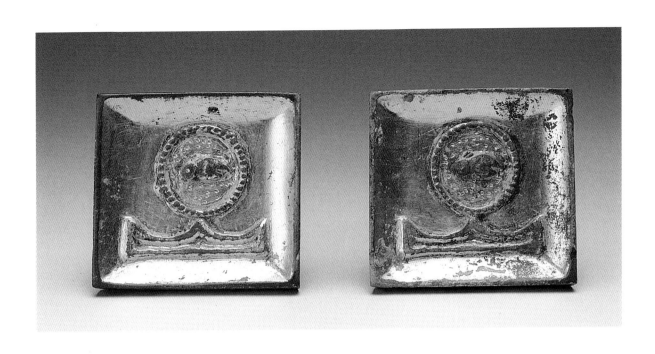

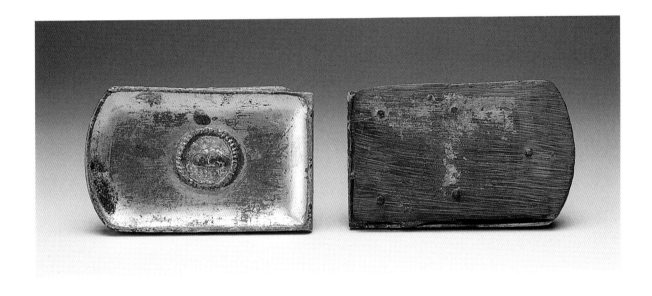

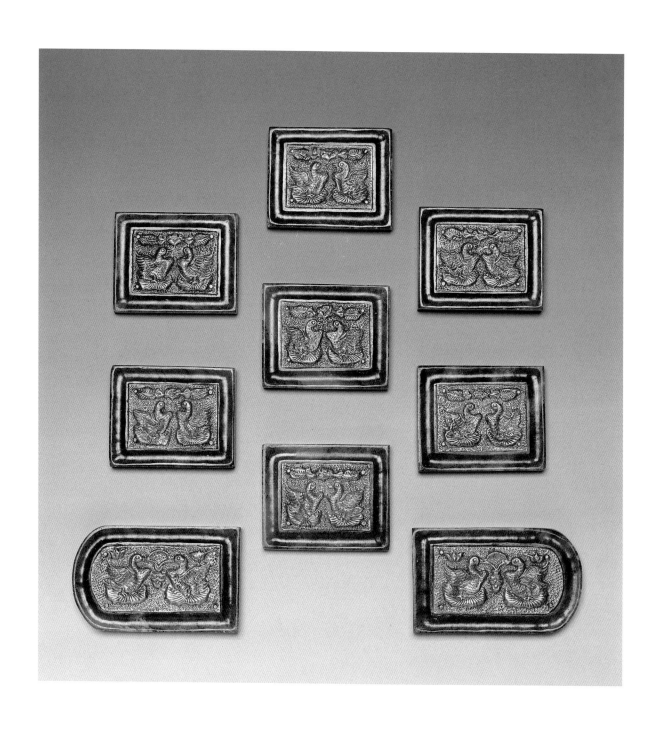

灰玉鑲金鴛鴦紋帶飾組　9片　遼代

Large　L:6.5cm　W:3.9cm　　Small　L:4.9cm　W:3.9cm

One set of Jade belt ornaments, gold inlaid of mandarin ducks decoration

LIAO DYNASTY

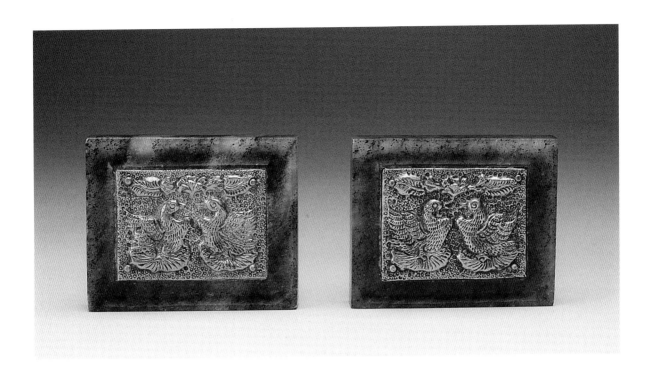

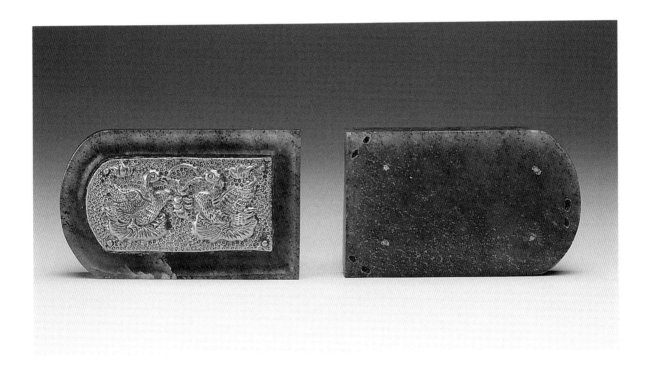

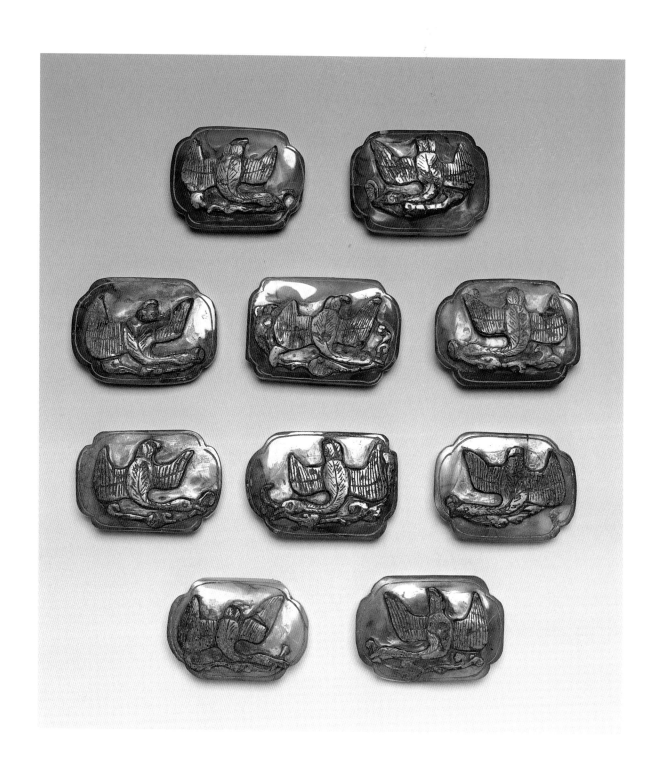

瑪瑙巧色鳥紋帶飾組　10片　遼代

L:5.4cm　W:4.9cm

One set of agate belt ornaments,birds decoration

LIAO DYNASTY

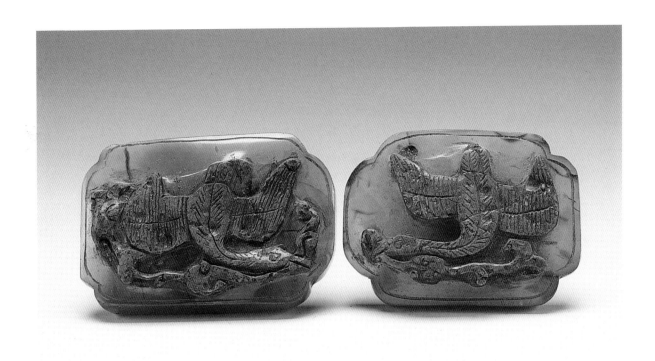

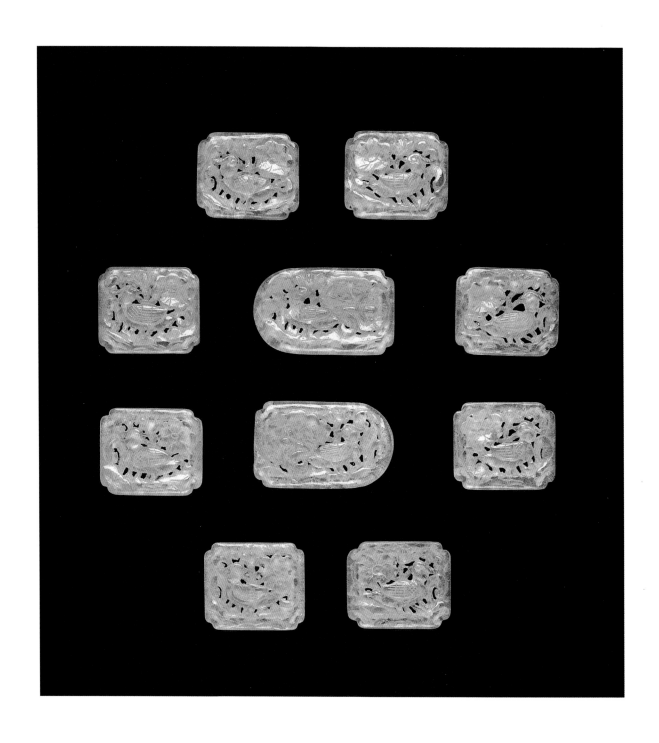

水晶鳥紋帶飾組　10片　遼代
Large L:5.5cm W:3.5cm Small L:4cm W:3.5cm
One set of crystal belt ornaments, birds decoration
LIAO DYNASTY

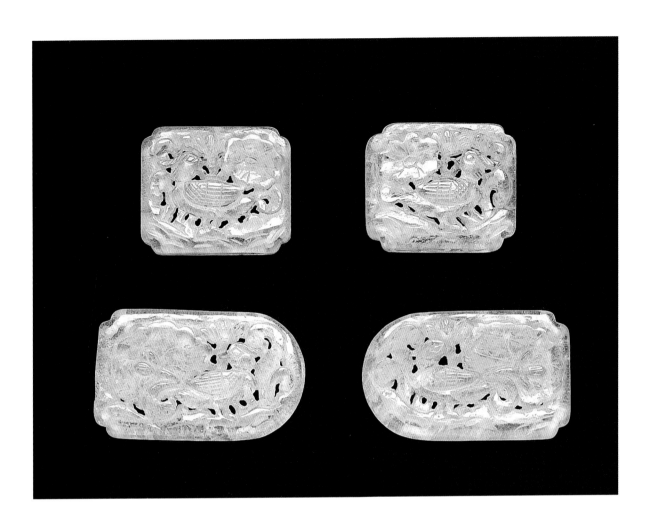

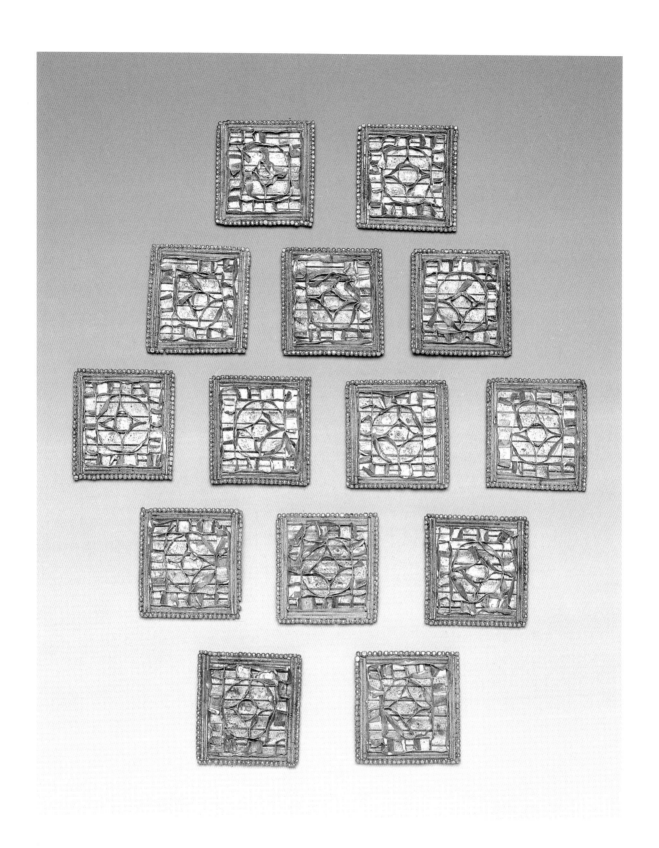

金帶飾組 (鑲嵌物已剝落) 14片 遼代
L:3.3cm W:3.3cm
One set of golden belt ornaments
LIAO DYNASTY

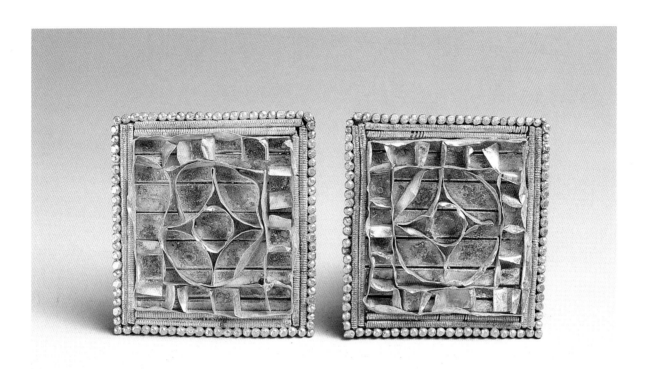

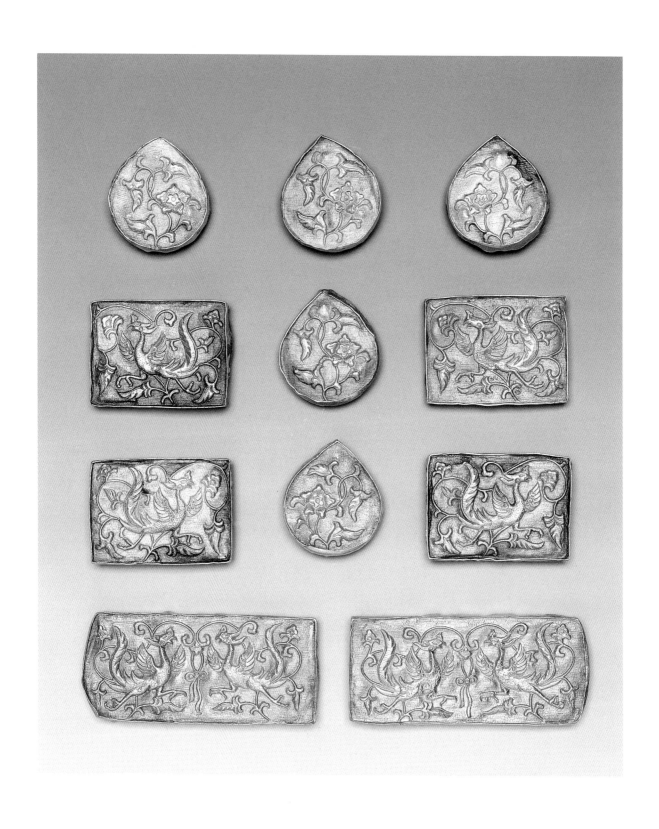

金鳳紋帶飾組　11片　遼代

Large　L:8.5cm　W:3.5cm　　Small　L:4cm　W:3.5cm

One set of golden belt ornaments, phoenix pattern design

LIAO DYNASTY

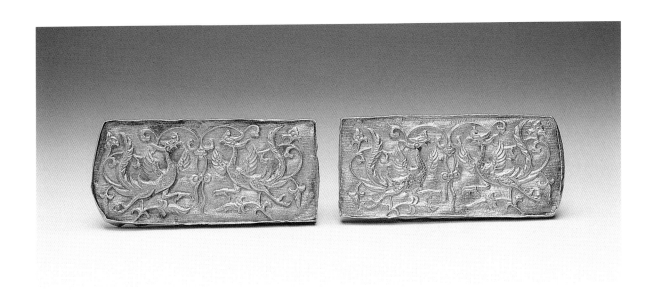

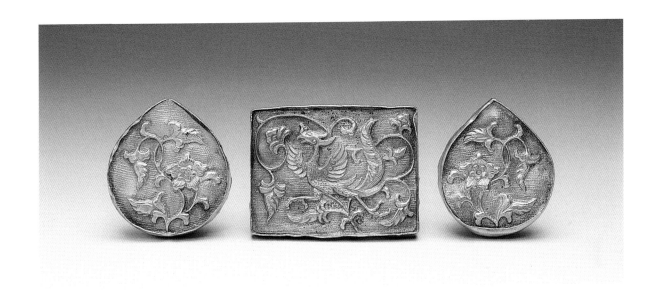

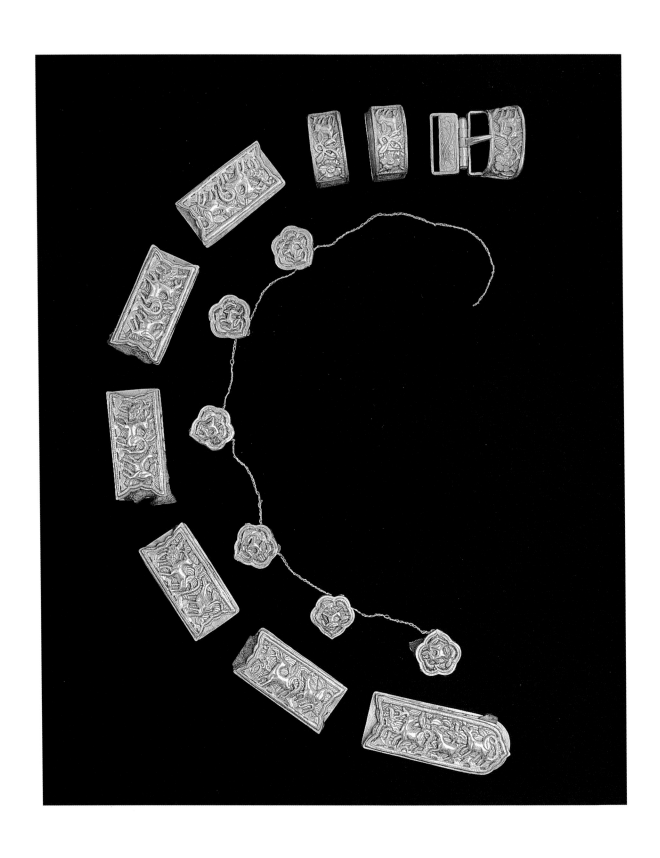

雕金鹿紋帶飾組　15件　遼代

L:7.0cm　W:2.7cm

One set of golden belt ornaments,deer pattern design

LIAO DYNASTY

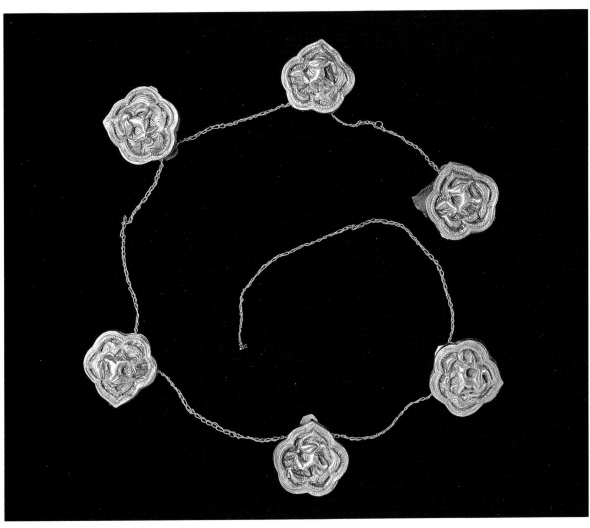

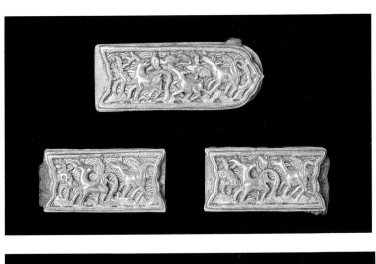

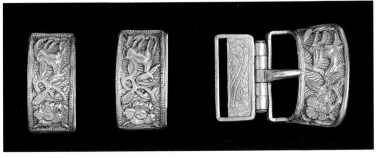

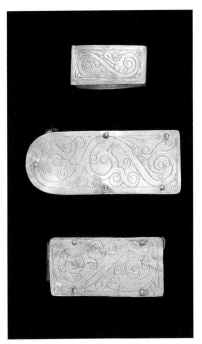

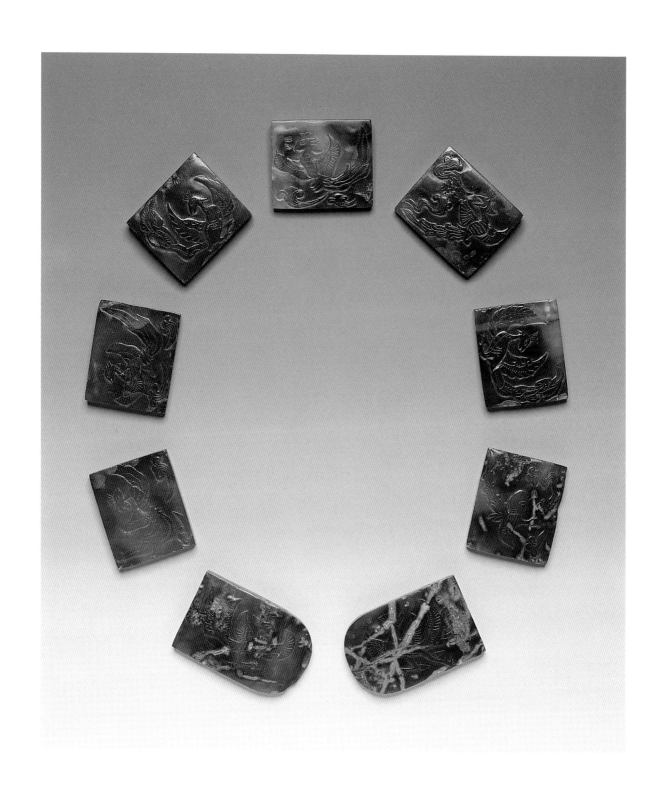

瑪瑙鳳凰紋帶板一套九件　遼代
Large L:6.1cm W:3.9cm Small L:4.1cm W:3.9cm
One set of agate belt plaques, with a phoenix motif
LIAO DYNASTY

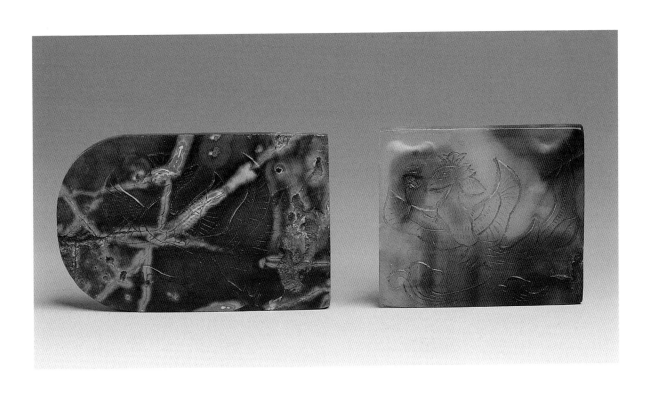

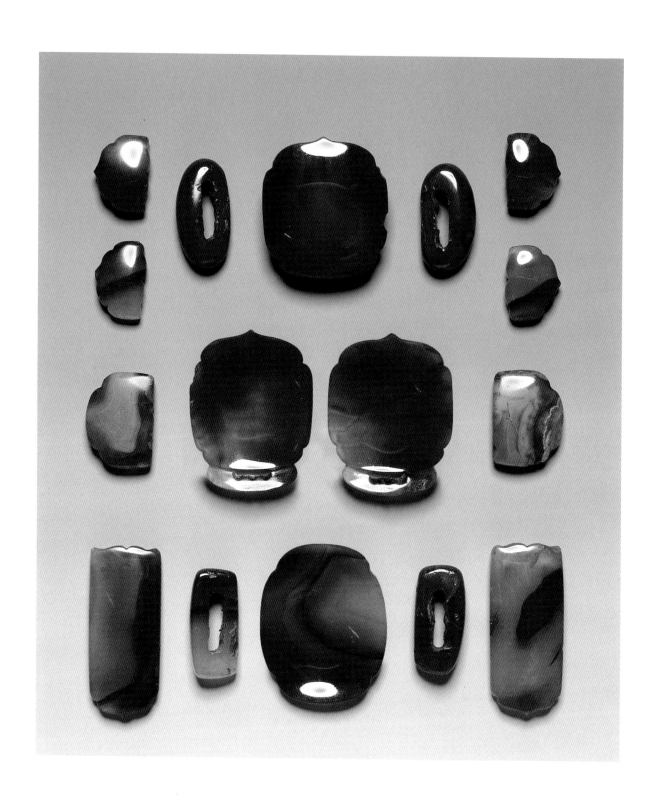

瑪瑙帶板組　16片　遼代
Large L:5.2cm W:4.3cm　Small L:2.6cm W:2cm
One set of agate belt plaques
LIAO DYNASTY

銅鎏金雕花果紋帶飾 2面 遼代

L:5.5cm W:4.8cm

Gold gilt bronze belt ornament with flowers and fruits motif

LIAO DYNASTY

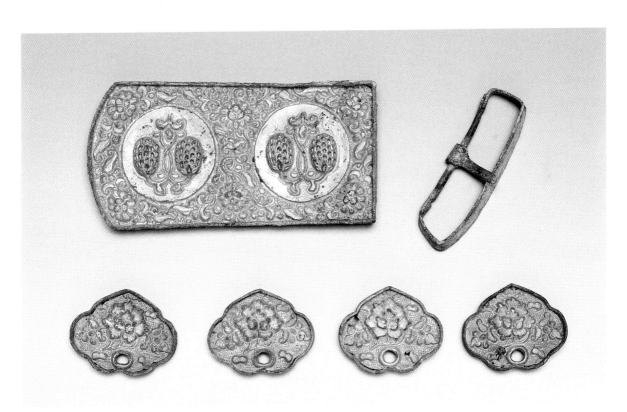

銅鎏金花果紋帶飾組 6片 遼代

Large L:11cm W:5.5cm Small L:4cm W:3.3cm

One set of gold gilt bronze belt ornaments with flowers and fruit pattern design

LIAO DYNASTY

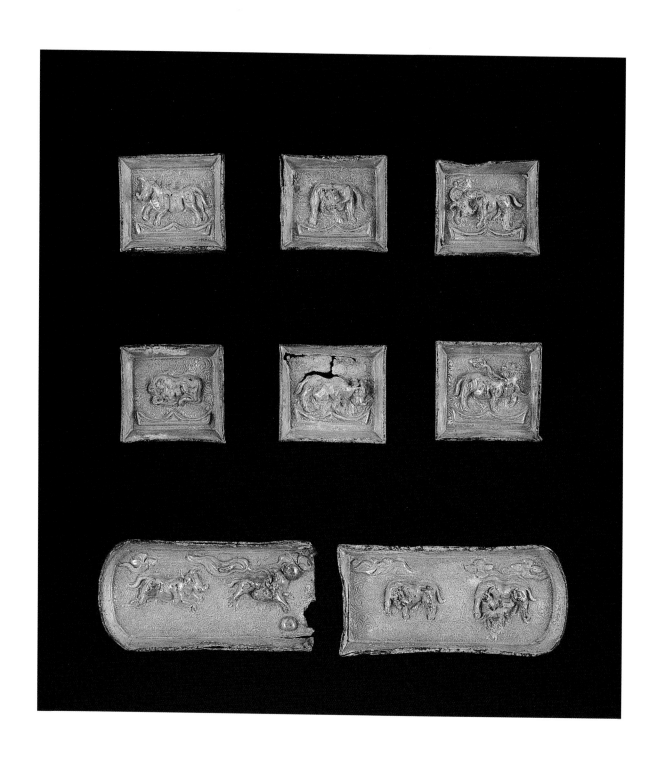

銅鎏金犀牛帶板組 8片 遼代
Large L7.7 W3.4cm Small L3.7 W3.2cm
Gold gilt bronze belt plaques, rhinoceroes design
LIAO DYNASTY

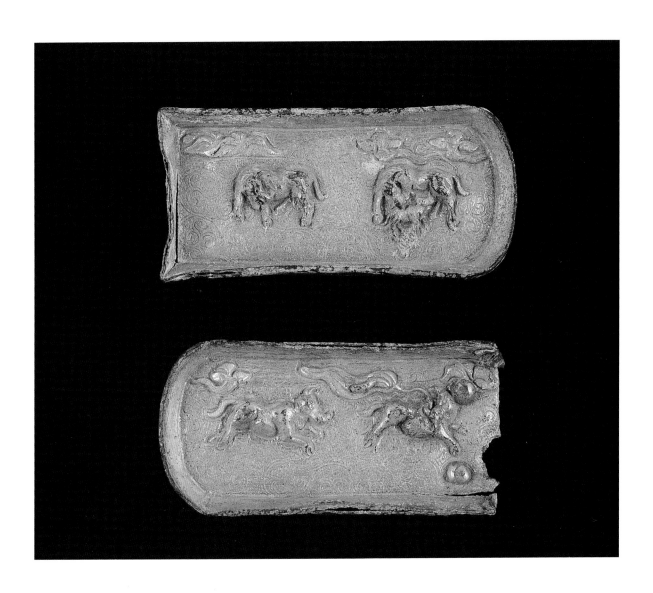

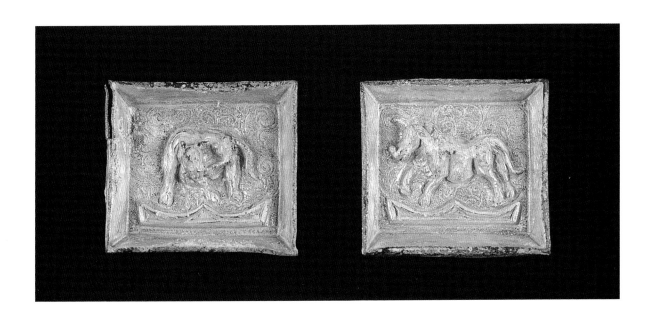

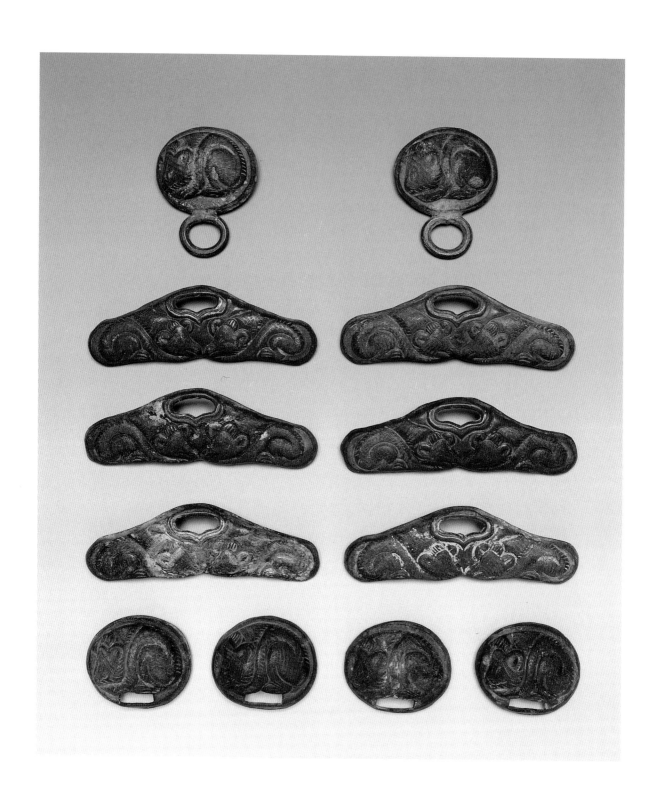

銀熊紋帶飾組 12片 遼代
L:9.1cm W:3cm
One set of silver belt ornaments,bear pattern design
LIAO DYNASTY

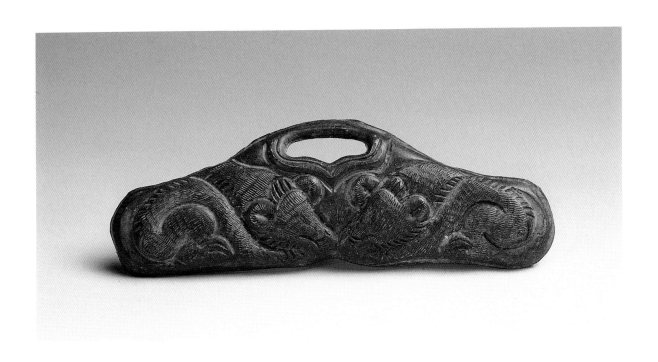

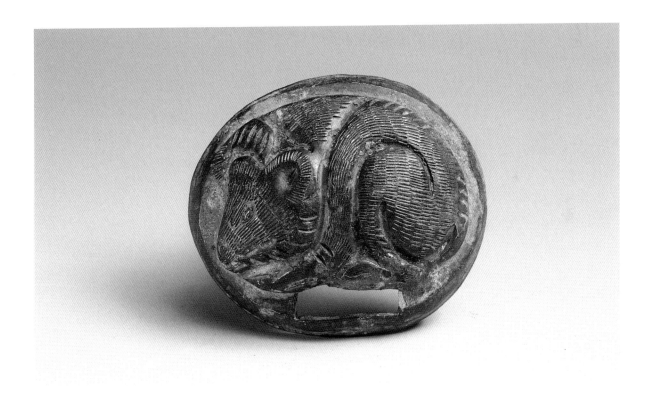

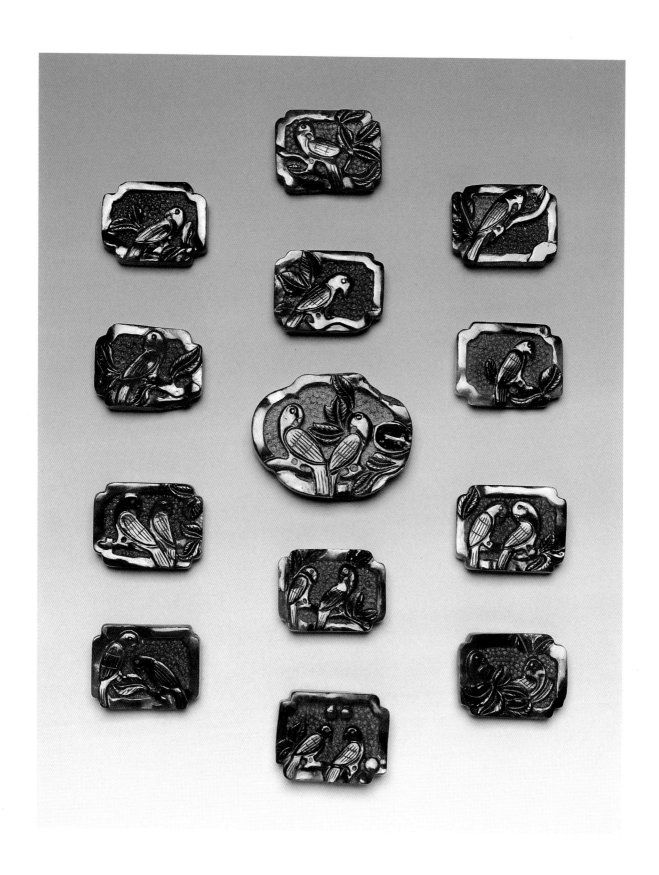

瑪瑙巧色鸚鵡紋帶飾組　13片　金代

Large L:6.2cm W:4.7cm Small L:3.1cm W:4.1cm

One set of agate belt ornaments, parrots decoration

JIN DYNASTY

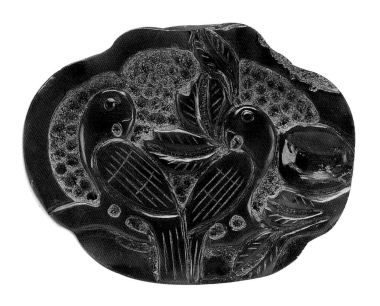

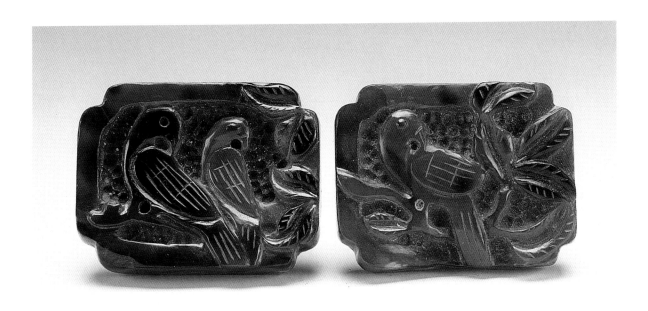

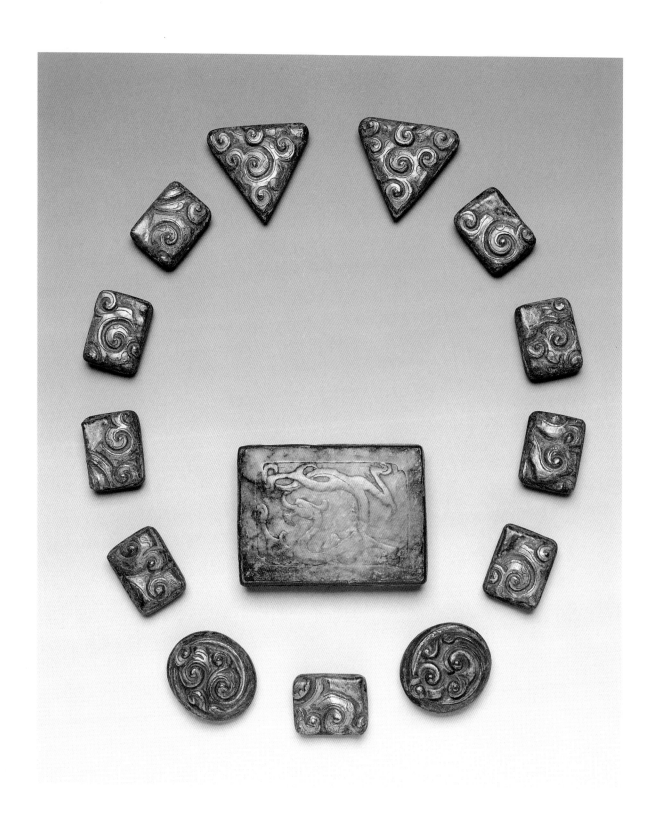

銅鎏金嵌玉帶板組　14片　金~元代

Large L:8cm W:6cm　Small L:3.1cm W:2.5cm

One set of gold gilt bronze belt plaques, jade inlaid

JIN-YUAN DYNASTY

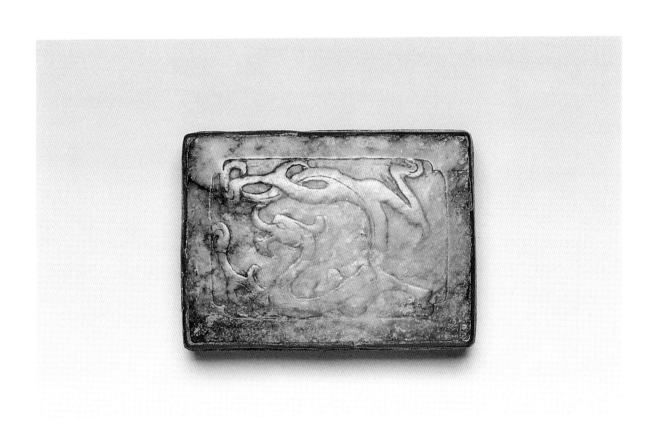

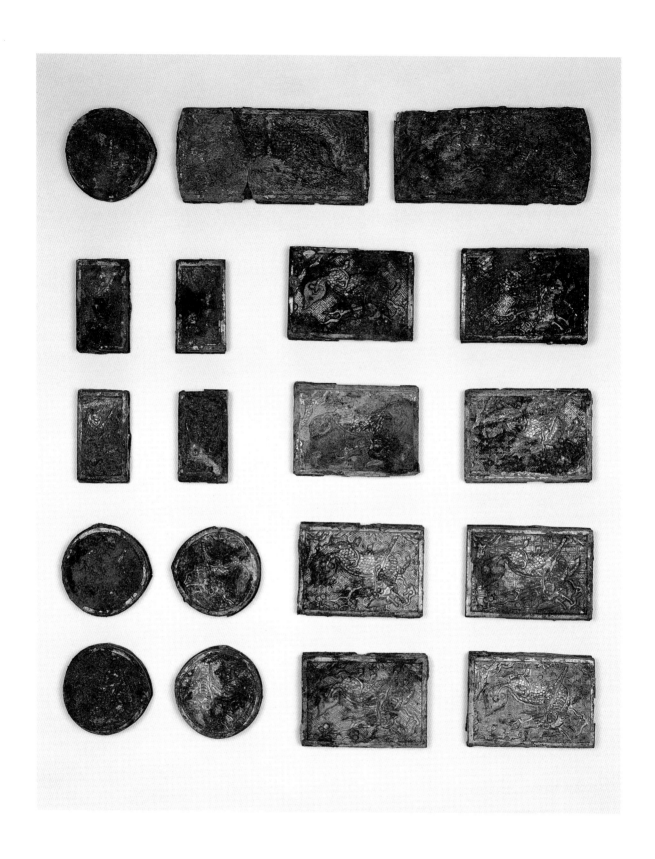

銅鎏金麒麟紋帶飾組 19片 元~明 (未清洗前)
Large L:11.5cm W:5.5cm Small L:5.4cm W:3cm
One set of gold gilt bronze belt ornaments, Chinese unicorn decoration
YUAN- MING DYNASTY

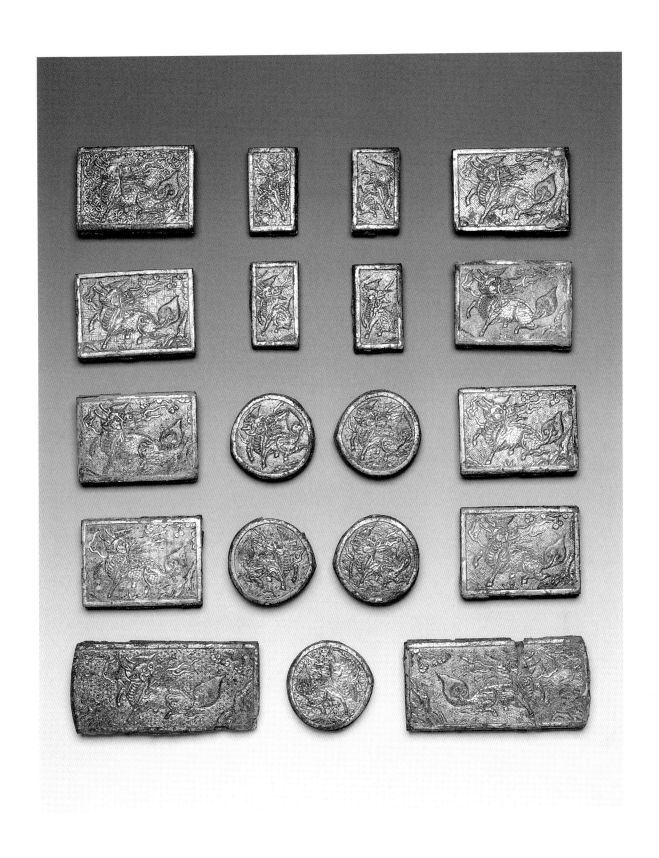

銅鎏金麒麟紋帶飾組　19片　元~明
Large　L:11.5cm　W:5.5cm Small　L:5.4cm　W:3cm
One set of gold gilt bronze belt ornaments, Chinese unicorn decoration
YUAN- MING DYNASTY

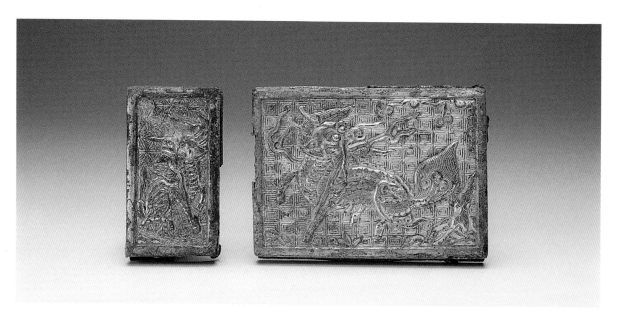

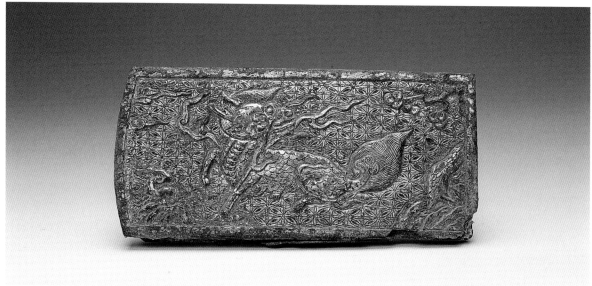

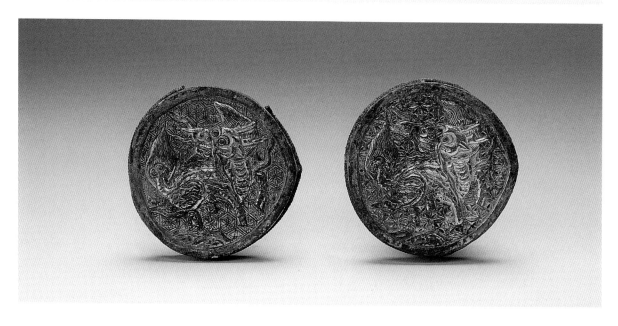

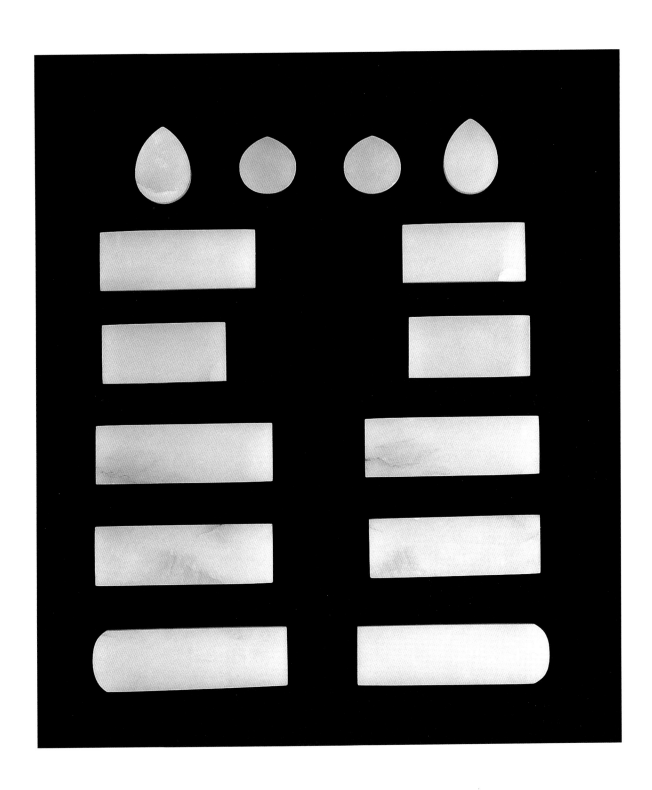

白玉帶板組　15片　明代
Large　L:10.1cm　W:3.2cm　　Small　L:2.5　W:2.5cm
One set of Jade belt plaques
MING DYNASTY

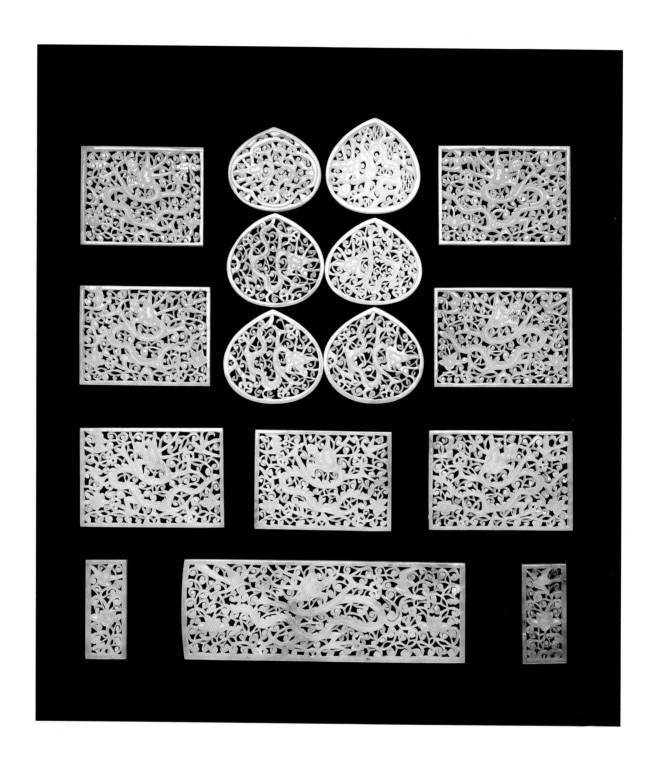

白玉鏤雕蟠龍紋帶飾組　16片　明代
Large　L:15.5cm　W:5.25cm　　Small　L:5.25cm　W:2.4cm
One set of Jade belt ornaments, dragon pattern with openwork
MING DYNASTY

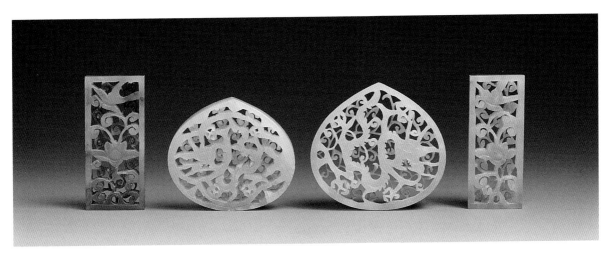

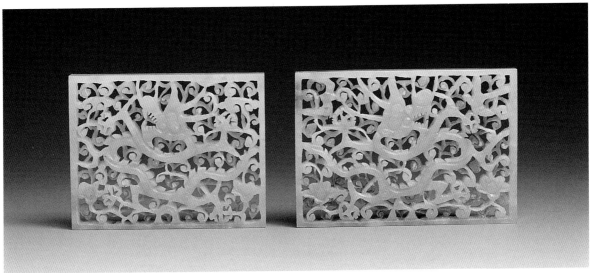

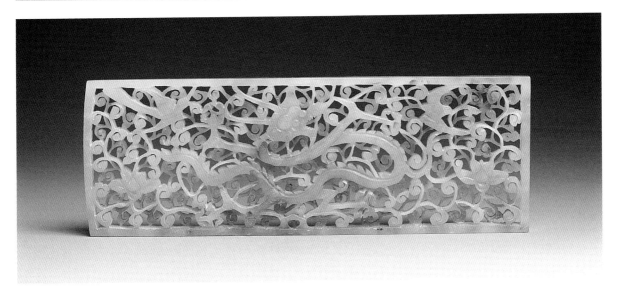

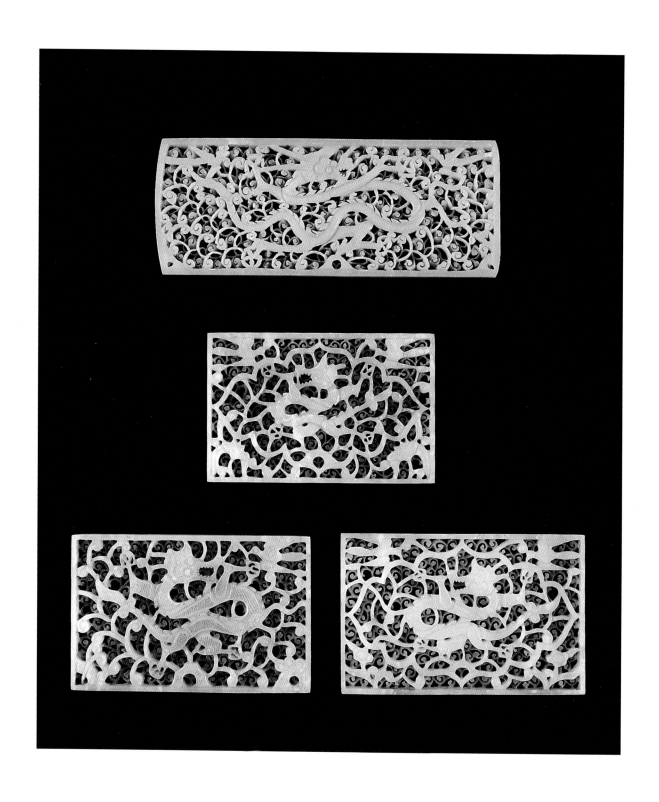

玉鏤空雕龍帶板組 四片　明代

Large L:17.7cm W:5.7cm

One set of jade belt plaques, dragon design with openwork

MING DYNASTY

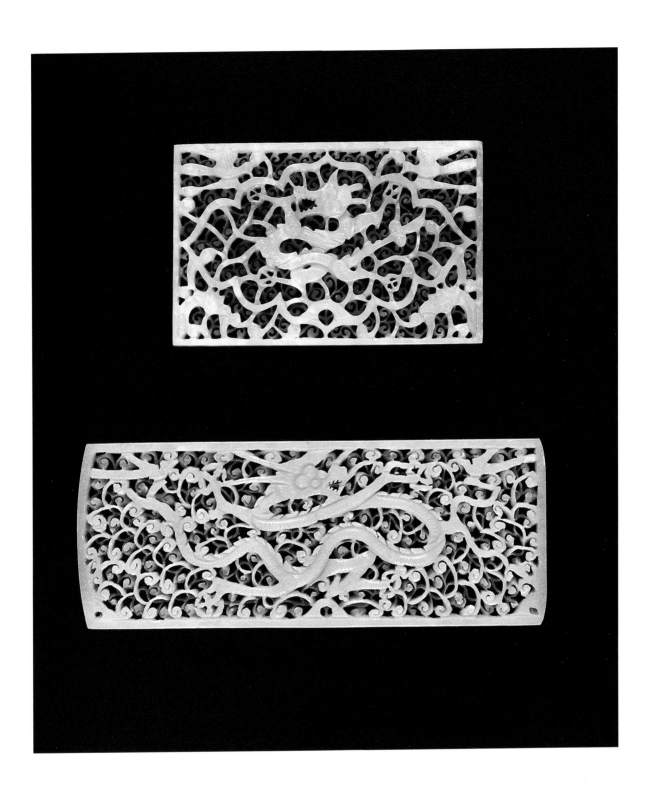

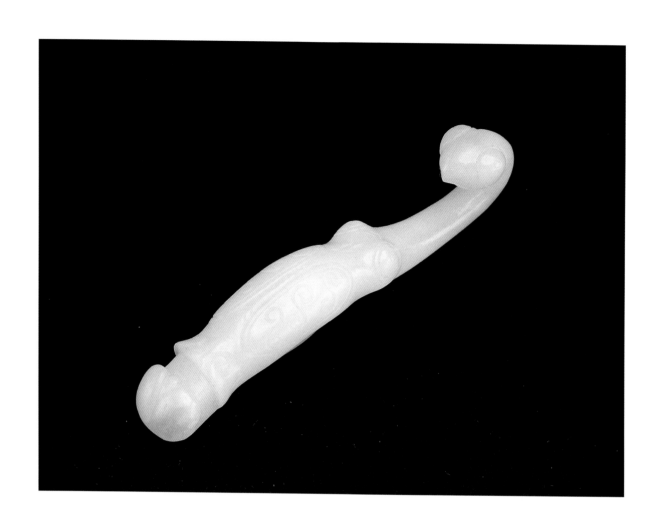

玉鳥首帶鉤(君子寶之)款 明代

L:9.3cm W:1.5cm

Jade belt hook, zoomorphic head with mark

MING DYNASTY

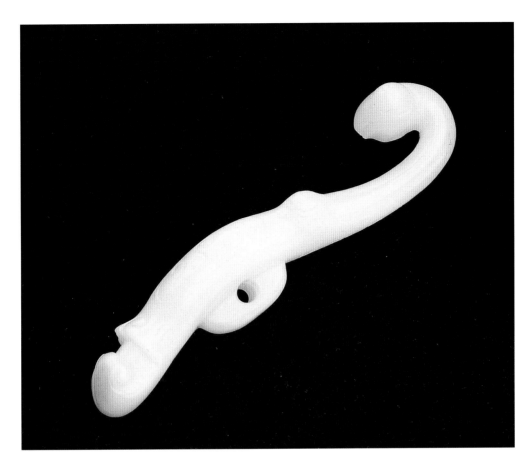

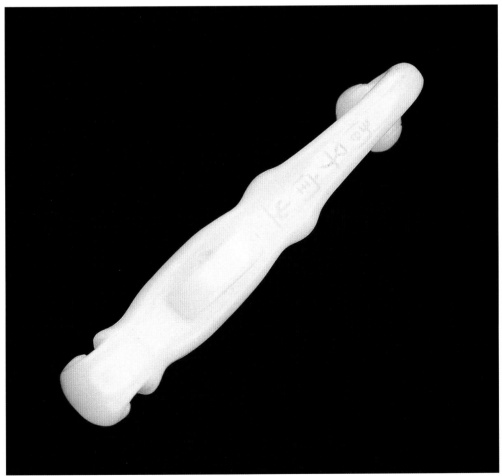

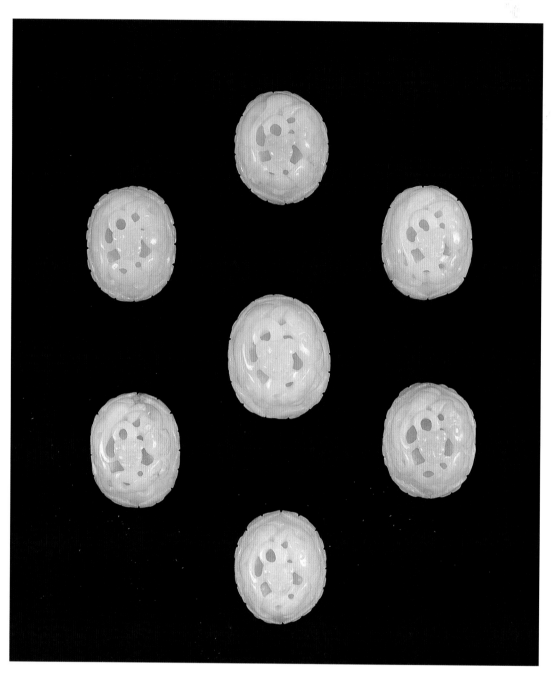

玉透雕螭龍紋帶飾組 7件 明代
L:4.2cm W:3.6cm
One set of jade belt ornaments, dragon pattern design
with openwork
MING DYNASTY

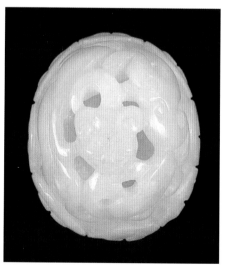

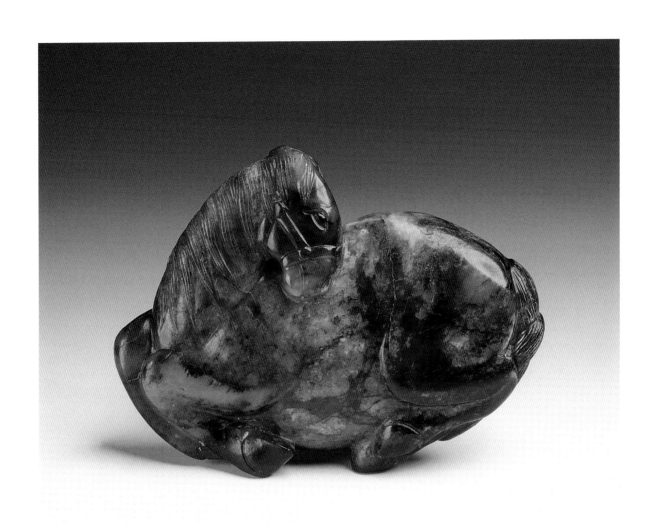

青玉臥馬帶首　明代

L:9.4cm　W:6.9cm

Jade belt hook with crouching horse design

MING DYNASTY

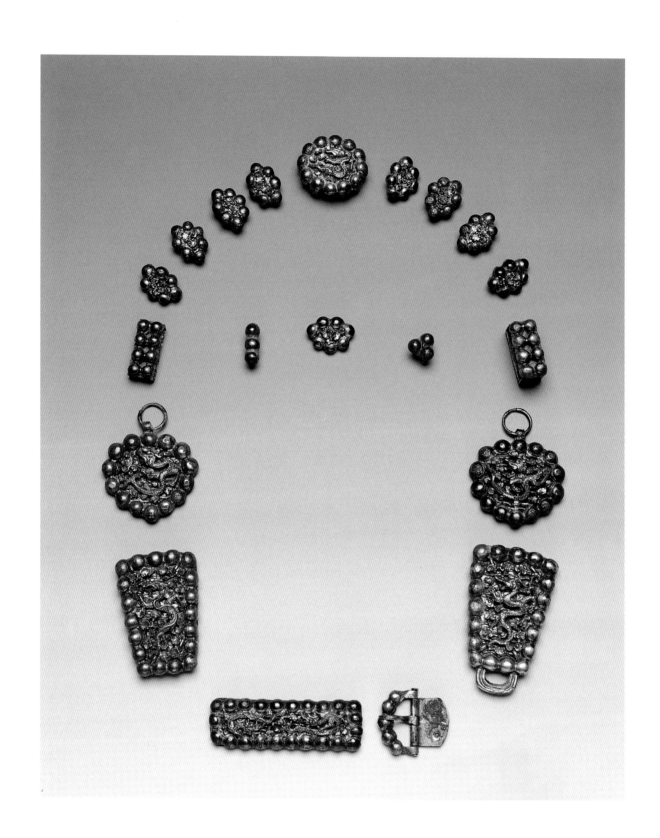

鐵鎏金龍紋帶飾組　20件　明代
Large L:6.5cm W:4cm
Small L:1.2cm W:1.2cm
One set of gold gilt iron belt ornament,dragon decoration
MING DYNASTY

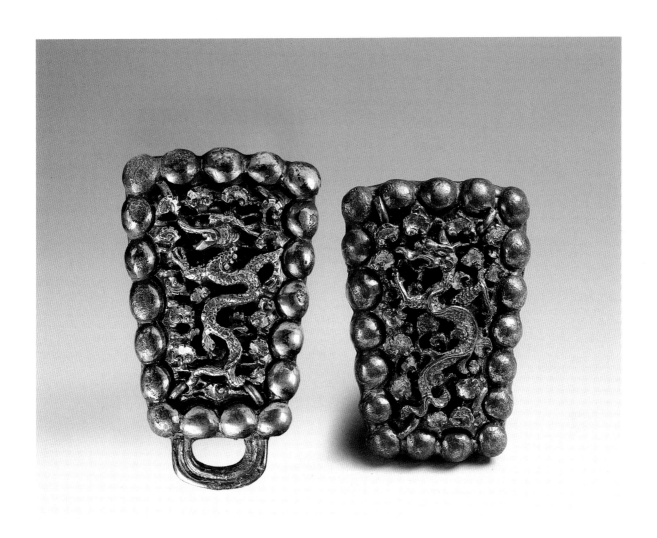

白玉鏤空雕螭龍帶扣 明代

L:10.8cm W:4.6cm

Jade belt buckle, dragons design with openwork

MING DYNASTY

玉雕合獾銅鎏金帶首　明代

L:7.6cm　W:5.8cm

Gold gilt bronze belt buckle, jade inlaid of a badger

MING DYNASTY

玉雕雁紋帶首 明代

L:7.3cm W:6.0cm

Jade belt buckle,wild goose design

MING DYNASTY

玉雕雁穿蓮紋帶首 明代

L:7.3cm W:4.1cm

Jade belt buckle with wild goose and lotus design

MING DYNASTY

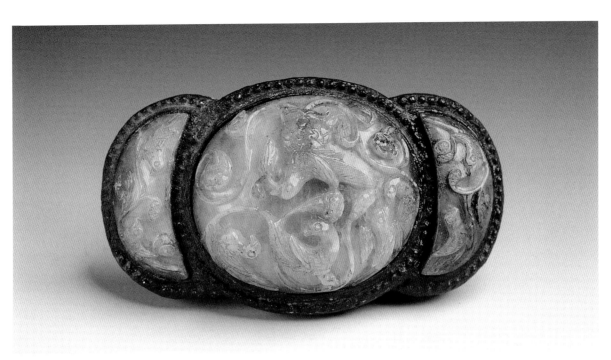

銅鎏金嵌玉雕花鳥紋帶首　明代

L:9.4cm　W:5.3cm

Gold gilt bronze belt buckle, jade inlaid with flower and bird motif

MING DYNASTY

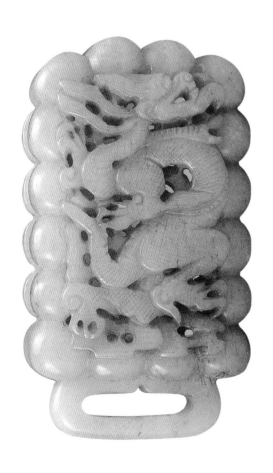

玉雕雲龍紋帶飾　明代

L:8.4cm　W:4.9cm

Jade belt buckle, cloud and dragon pattern design

MING DYNASTY

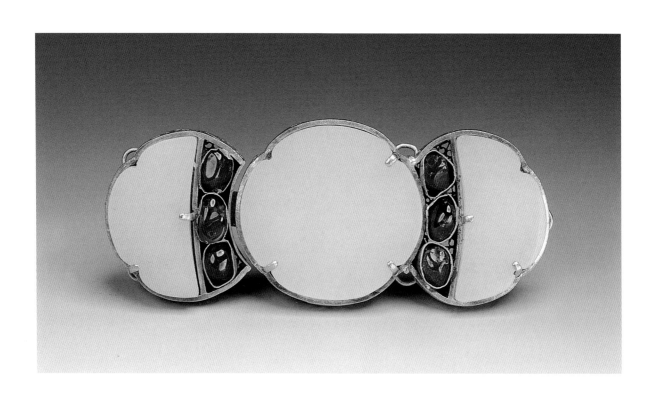

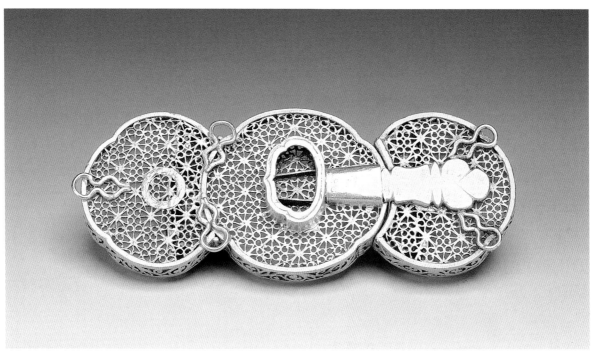

金嵌寶石玉帶鈕 明末

L:9.0cm　W:3.9cm

Golden belt buckle with jade and precious gemstone inlaid

MING DYNASTY

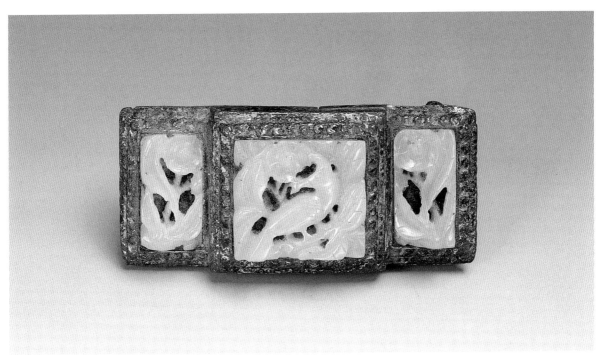

銅鎏金嵌玉喜上眉梢紋帶釦 清代

L:6.1cm W:2.8cm

Gold gilt bronze belt buckle, jade inlaid of a magpie bird and plum tree decoration

QING DYNASTY

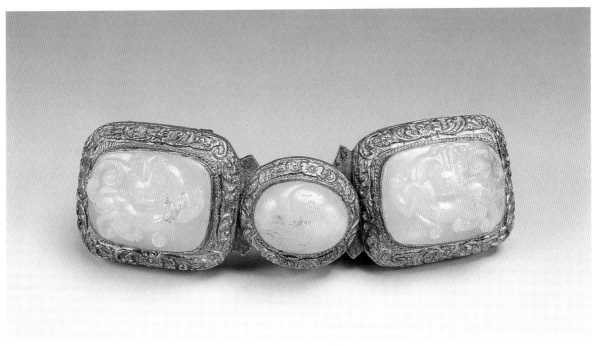

銅鎏金嵌玉螭龍紋帶釦 清初

L:8.9cm W:2.8cm

Gold gilt bronze belt buckle, jade inlaid of dragon pattern design

QING DYNASTY

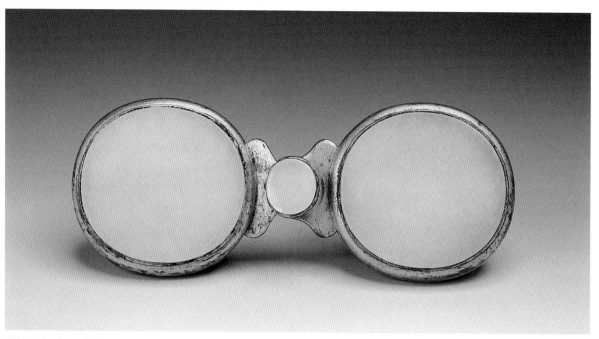

銅鎏金嵌玉帶鈕 清代
L:10.5cm W:4.5cm
Gold gilt bronze belt hook, jade inlaid
QING DYNASTY

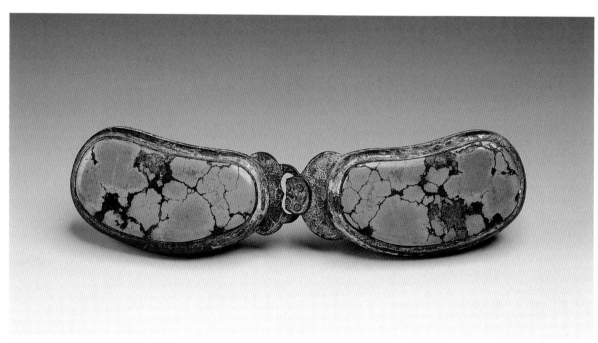

銅鎏金嵌綠松石帶鈕 清代
L:15cm W:3.5cm
Gold gilt bronze belt hook, turquoise inlaid
QING DYNASTY

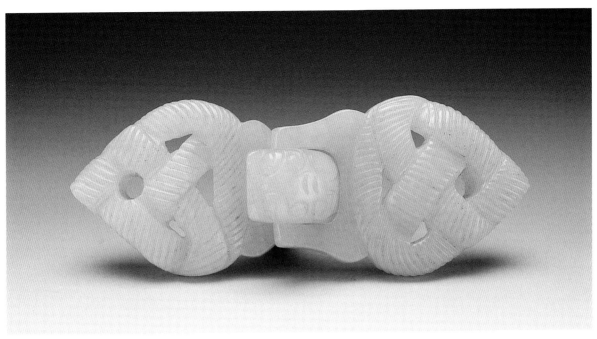

玉雕獸首繩紋帶鈕　清代

L:11cm　W:4cm

Jade belt hook,zoomorphic head with twisted rope pattern

QING DYNASTY

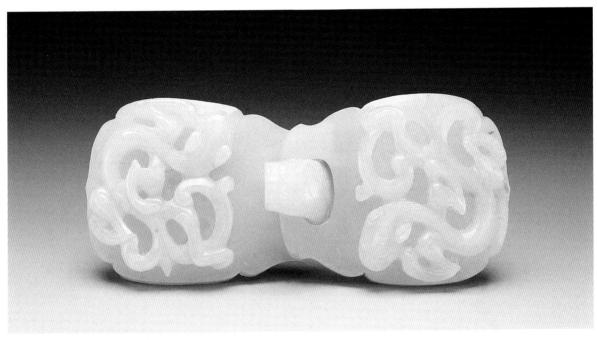

白玉雕龍紋帶鈕　清代

L:10.2cm　W:4cm

Jade belt hook,dragon pattern design

QING DYNASTY

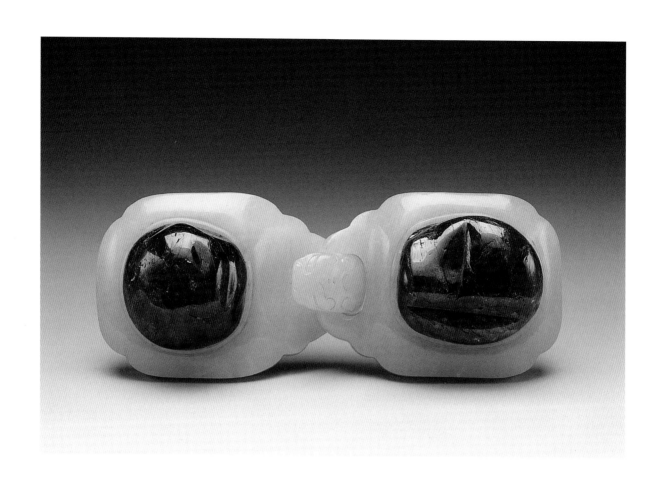

玉鑲寶石帶鈕 清代

L:10.5cm W:4cm

Jade belt hook,ruby inlaid

QING DYNASTY

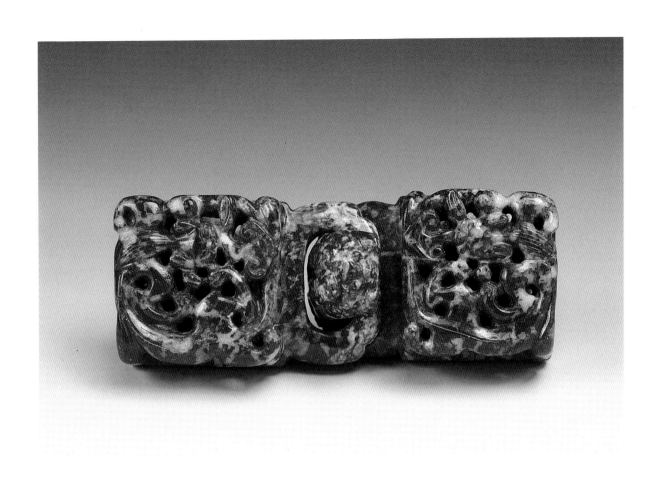

青金石鏤雕螭龍紋帶鈕 清代

L:7.8cm W:3cm

Lapis lazuli belt hook,dragon pattern design

QING DYNASTY

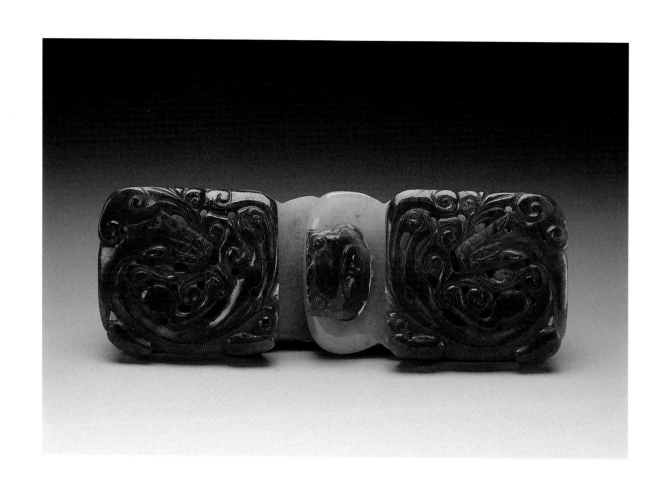

翡玉雕龍紋帶鈕　清代

L:10.5cm　W:3.6cm

Red jadeit belt hook,dragon pattern design

QING DYNASTY

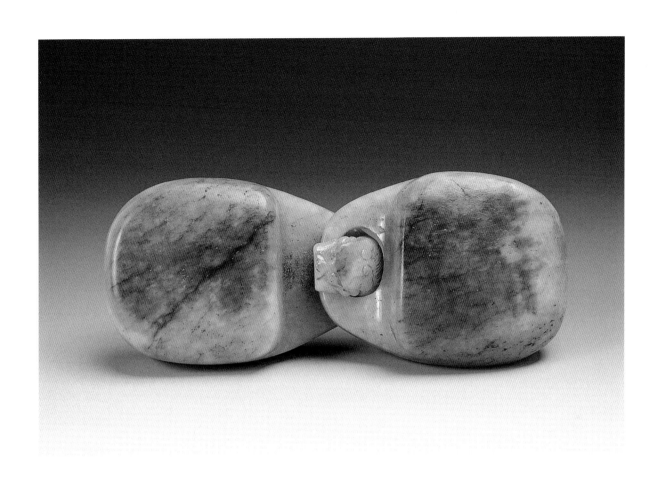

玉帶皮帶鈕 清代

L:11cm W:4.6cm

Jade belt hook of rusty skin

QING DYNASTY

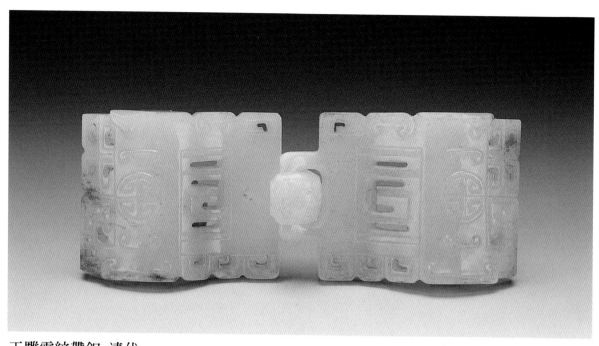

玉雕雲紋帶鈎　清代

L:11cm　W:4.2cm

Jade belt hook,cloud pattern design

QING DYNASTY

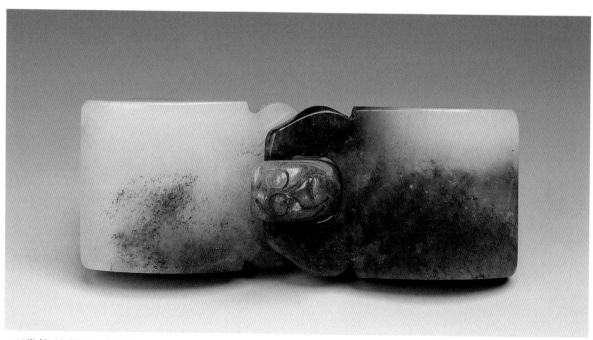

玉雕龍首帶鈎　清代

L:7.5cm　W:2.8cm

Jade belt hook,dragon head design

QING DYNASTY

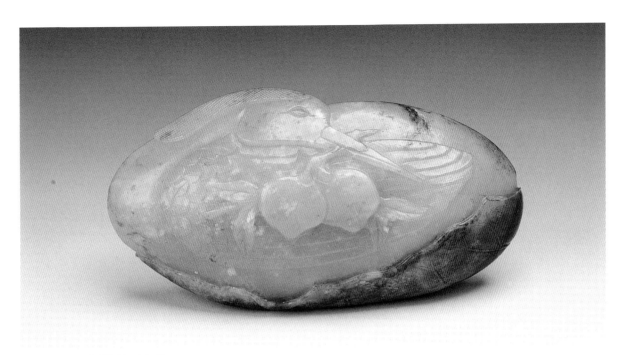

玉雕鶴銜桃帶首 清代

L:10cm　W:5.3cm

Jade belt buckle with crane and peach design

QING DYNASTY

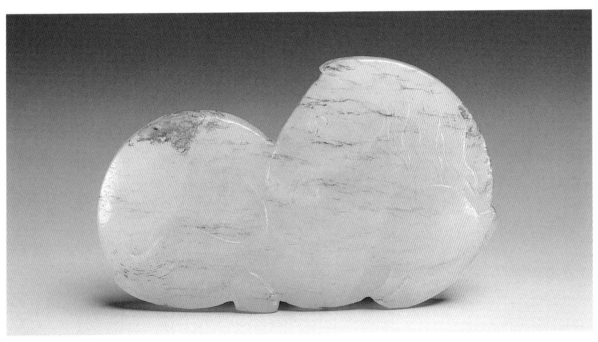

玉雕回首馬形帶首 清代

L:7.4cm　W:4.5cm

Jade belt buckle in the shape of a horse

QING DYNASTY

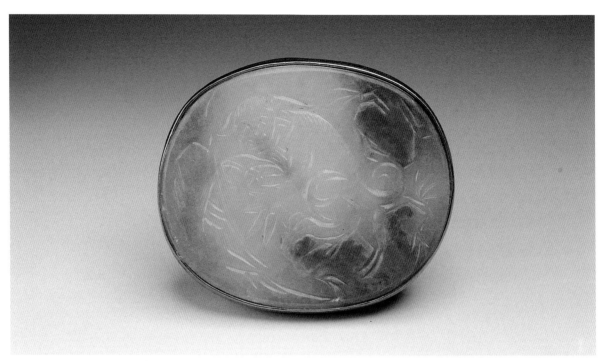

白玉雕神獸紋帶首　清代
L:5.3cm W:4.4cm
Jade belt buckle with zoomorphic motif
QING DYNASTY

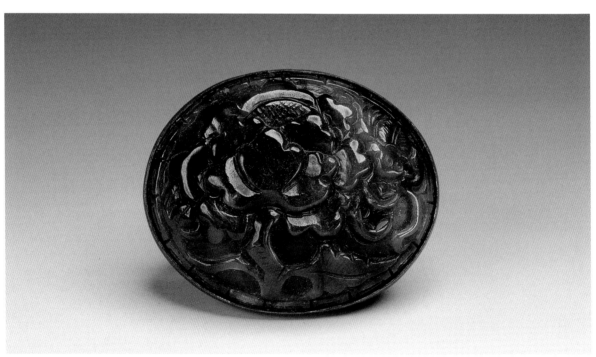

銅嵌翠玉雕花帶首　清代
L:5.4cm　W:4.3cm
Bronze belt buckle, jadeite inlaid, flower design
QING DYNASTY

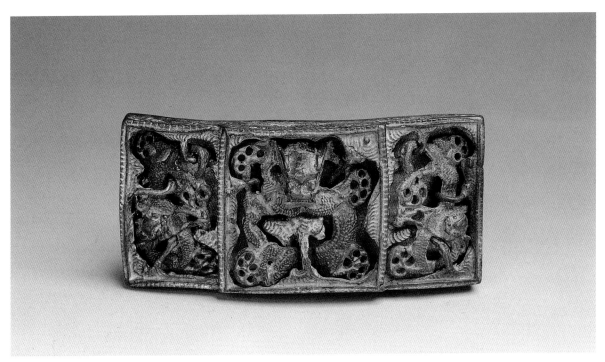

銅鎏金鏤空雕龍帶首　清代

L:6.5cm W:3.0cm

Gold gilt bronze belt buckle, dragon design with openwork

QING DYNASTY

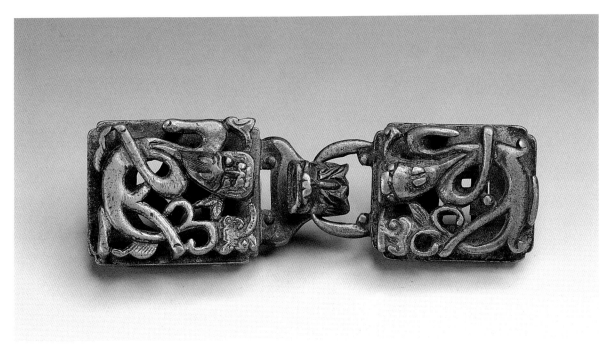

銅鏤空雕蟠龍帶鉤　清代

L:9cm W:2.9cm

Bronze belt hook, dragon design with openwork

QING DYNASTY

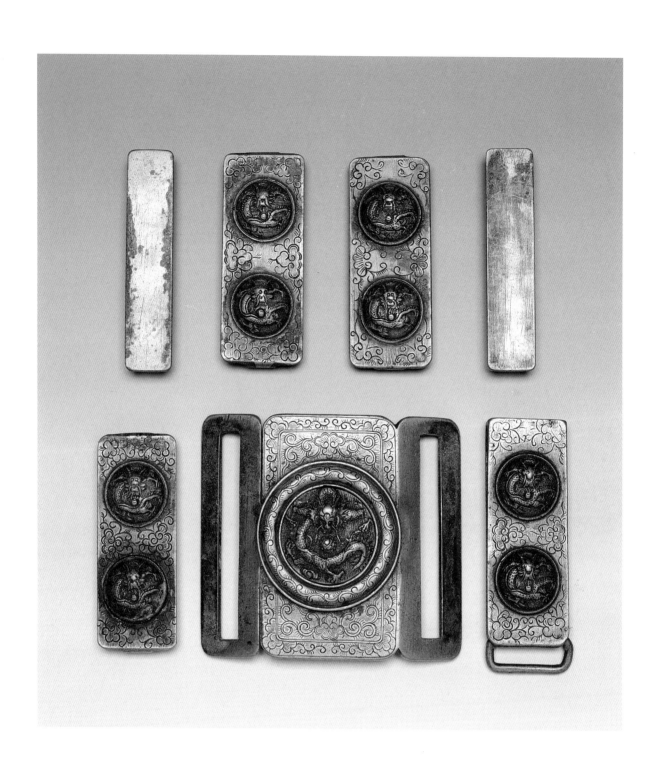

銅龍紋帶飾組 7片 清代

Large L:8.5cm W:7.5cm　Small L:7cm W:1.6cm

One set of bronze belt ornaments with a dragon motif

QING DYNASTY

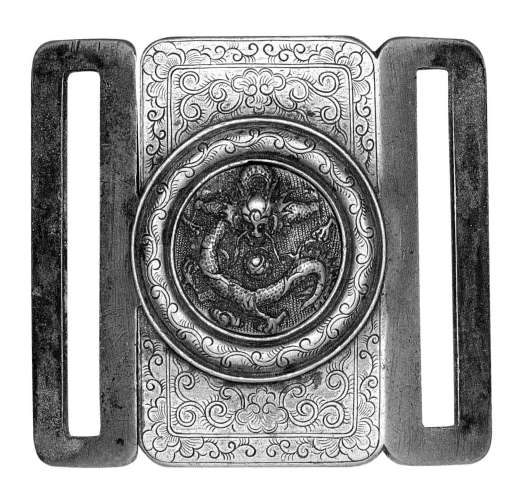

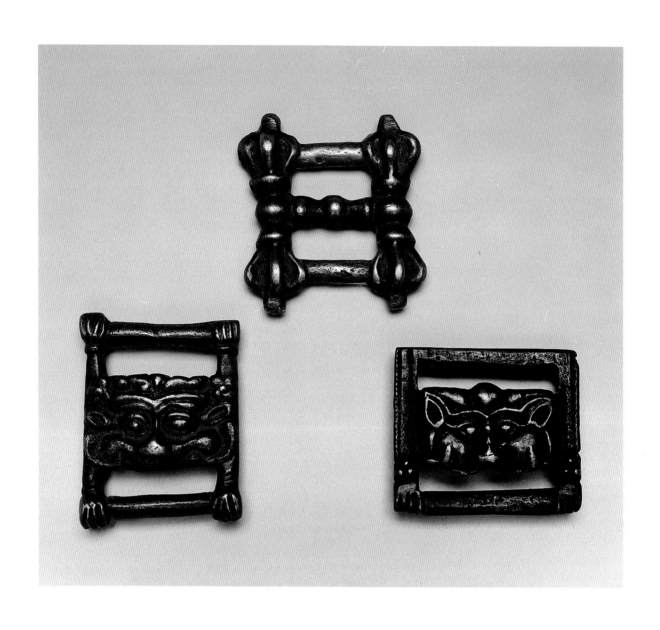

鐵鎏金金剛杵獸面紋帶飾 3件 清代
Large L:6.3cm W:5.2cm Small L:5.8cm W:5.2cm
Gold gilt iron belt ornament, vajra and zoomorphic head design
QING DYNASTY

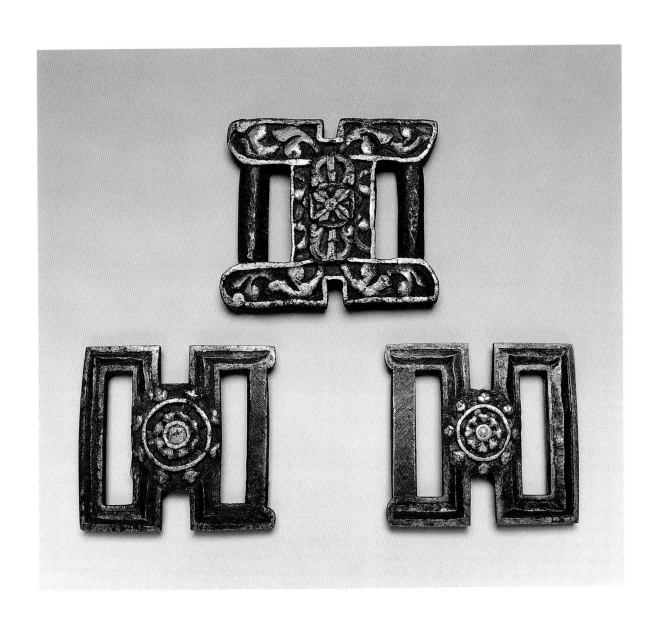

鐵錯金銀法輪金剛杵紋帶飾 3件 清代

Large L:4.5cm W:4.7cm Small L:4.4cm W:3.7cm

Iron belt ornament, gold and silver inlaid, Falun wheel and vajra pattern design

QING DYNASTY

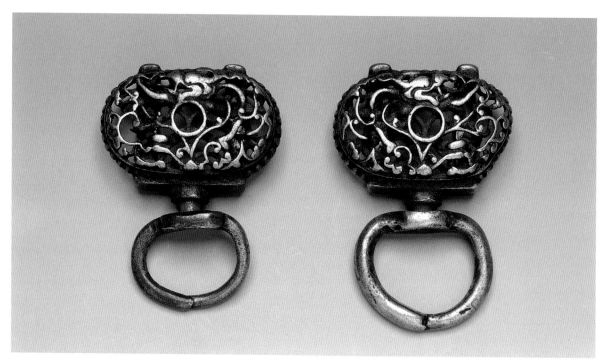

鐵鏤空草龍紋帶飾 2片 清代

5.7×4.4×H:1.7cm

Iron belt ornament,dragon pattern design with openwork

QING DYNASTY

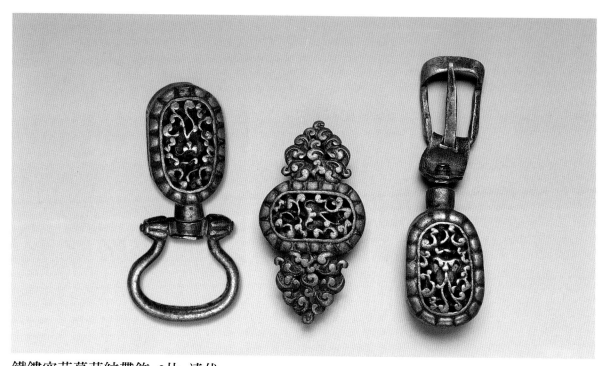

鐵鏤空花蔓草紋帶飾 3片 清代

7.3×3.9×H:1.3cm

Iron belt ornament,flower and vine pattern design with openwork

QING DYNASTY

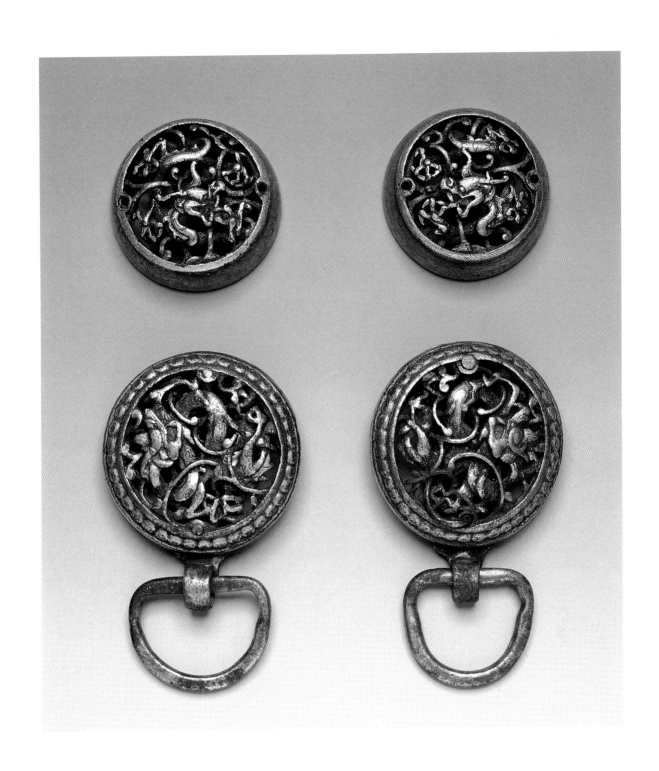

鐵鋈金鏤空雲龍紋帶飾組 4片 清代

8.6×6.8×H:1.2cm

One set of gold gilt iron belt ornaments, cloud and dragon pattern design with openwork

QING DYNASTY

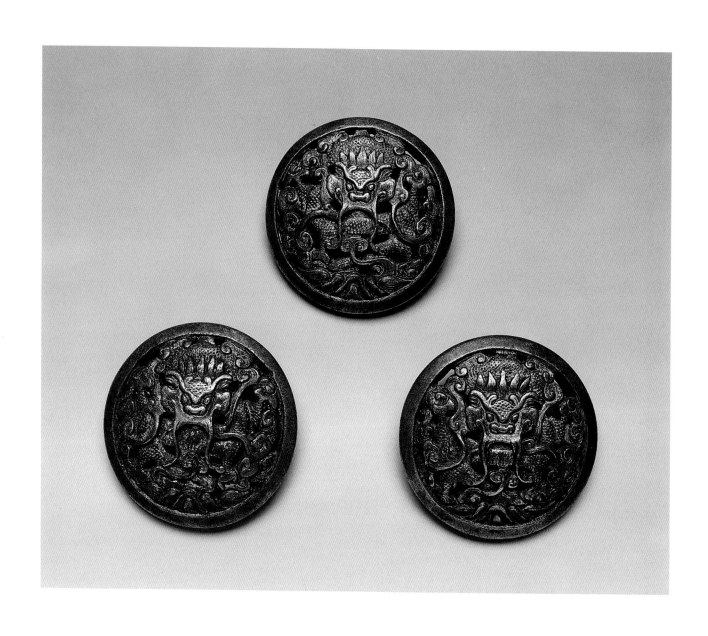

鐵鏤空雲龍紋帶飾 3件 清代

D:5.0cm H:1.3cm

Iron belt ornament,cloud and dragon pattern design with openwork

QING DYNASTY

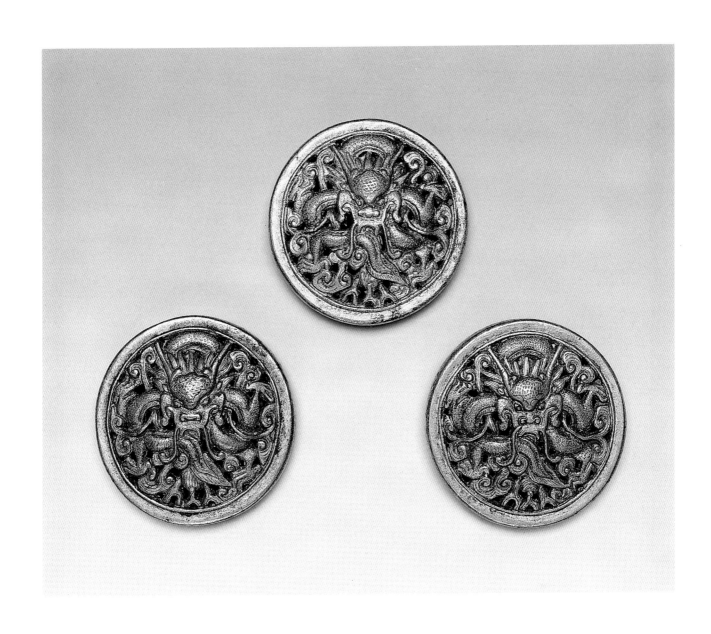

鐵鎏金鏤空雲龍紋帶飾 3件 清代
D:5.8cm H:1.6cm
Gold gilt iron belt ornament, cloud and dragon pattern design with openwork
QING DYNASTY

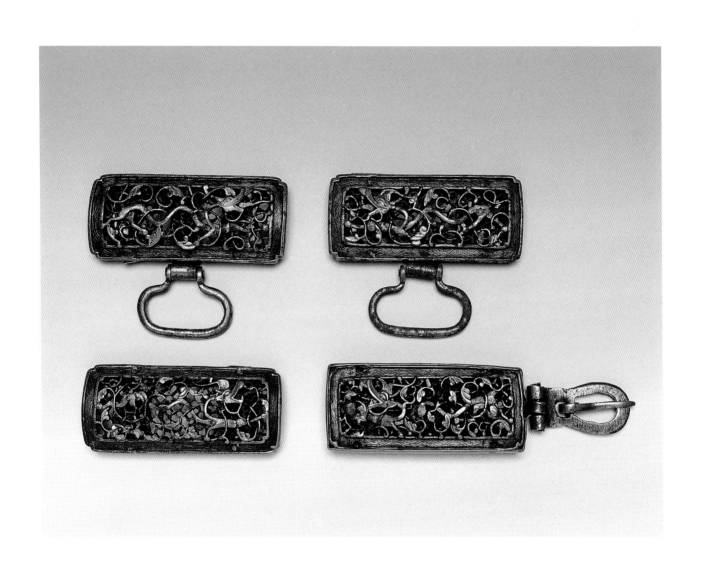

鐵錯金鏤空龍紋帶飾組 4片 清代

8.0×4.9 H:1.8cm

One set of iron belt ornaments,gold inlaid,dragon pattern design with openwork

QING DYNASTY

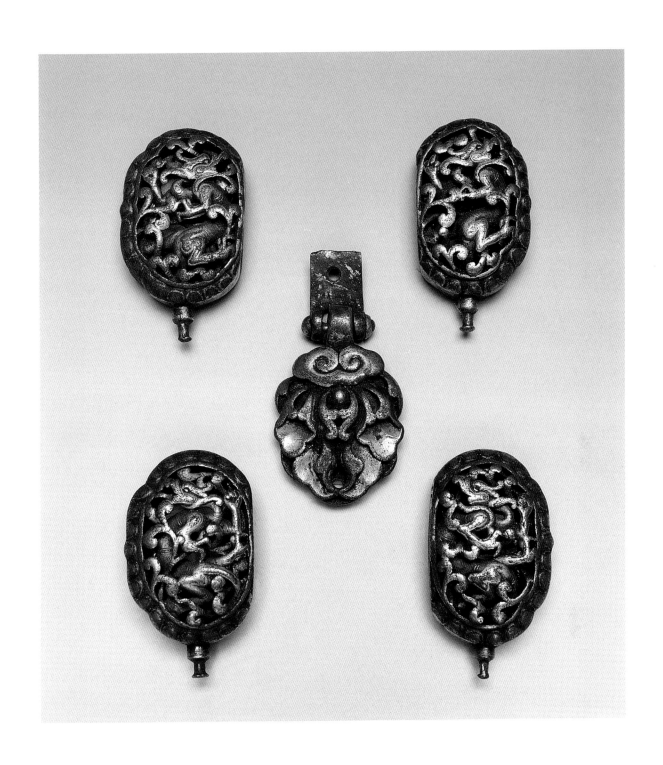

鐵錯金鏤空龍紋帶飾組 5片 明代

Large L:5.6cm W:2.9cm Small L:2.8cm W:4.8cm

One set of iron belt ornaments,gold inlaid,dragon pattern design with openwork

MING DYNASTYMING DYNASTY

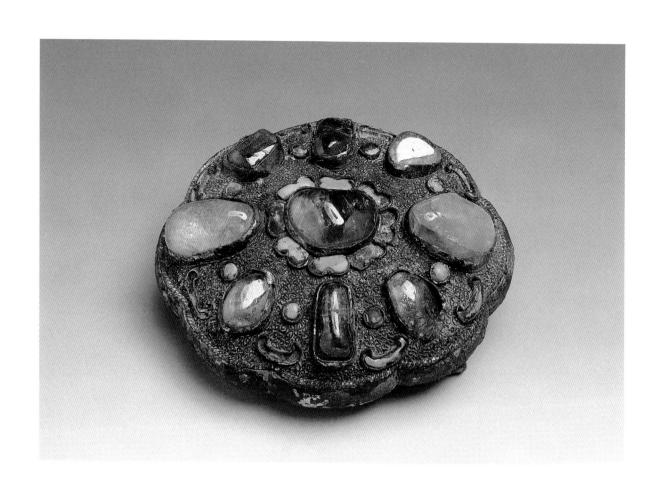

銅鎏金嵌寶石帶首 清代

L:7.7cm W:6.8cm

Gold gilt bronze belt buckle, precious gemstone inlaid

QING DYNASTY

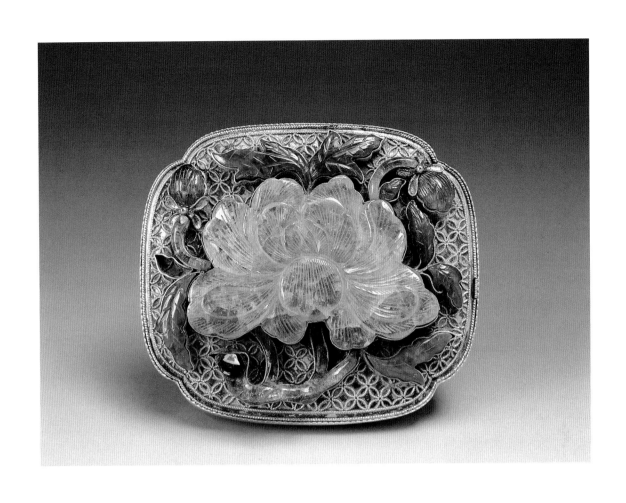

銀鎏金嵌寶石帶首 清代

L:7.3cm W:6.3cm

Gold gilt silver belt buckle, precious gemstone inlaid

QING DYNASTY

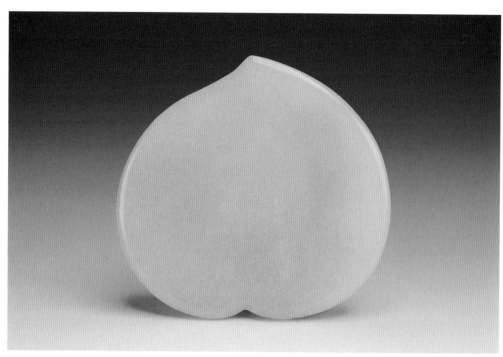

白玉桃形帶首 清代
L:6.4cm W:6.7cm
Jade belt buckle shape of a peach
QING DYNASTY

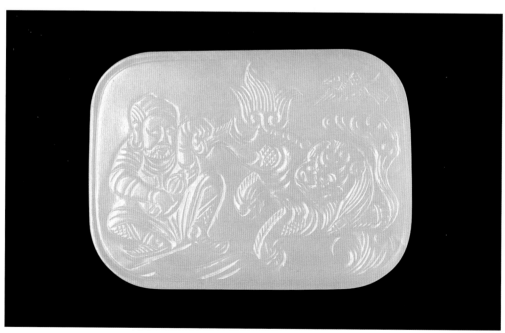

白玉胡人戲獅紋帶首 清代
L:7.6cm W:5.5cm
Jade belt buckle,man play with lion design
QING DYNASTY

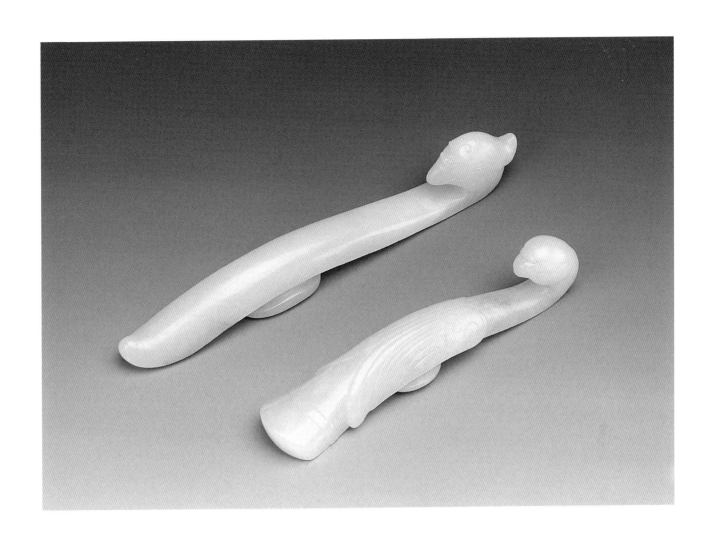

白玉鳳首帶鉤2件　清代

L:13cm　W:1.2cm(上圖)　L:9cm　W:1.2cm(下圖)

Two jade belt hooks, phoenix head design

QING DYNASTY

玉帶首 清代
L:8.8cm W:5.5cm
Jade belt buckle
QING DYNASTY

玉帶首 清代
L:9.7cm W:4.4cm
Jade belt buckle
QING DYNASTY

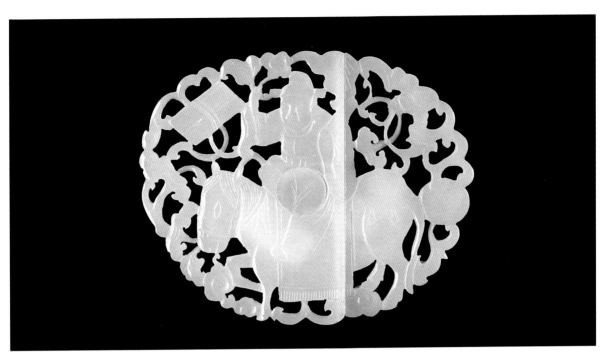

白玉透雕「馬上功名」帶鈕 清代

L:7.0cm W:5.3cm

Jade belt buckle of a man riding on a horse with openwork

QING DYNASTY

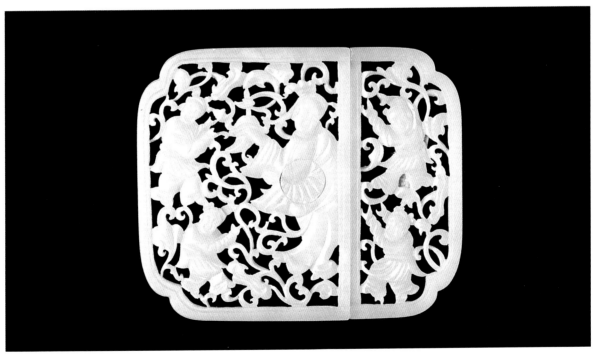

白玉人物透雕帶鈕 清代

L:8.0cm W:6.6cm

Jade belt buckle, figures design with openwork

QING DYNASTY

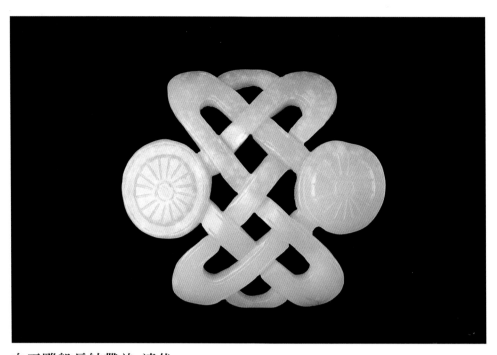

白玉雕盤長紋帶首 清代
L:5.9cm W:5.3cm
Jade belt buckle with a ru-yi knot motif
QING DYNASTY

白玉雕繩紋帶首 清代
L:8.9cm W:6cm
Jade belt buckle, twisted rope pattern
QING DYNASTY

玉雕蟠龍紋帶首 清代
L:6.8cm W:5.8cm
Jade belt buckle with a dragon motif
QING DYNASTY

玉雕繩紋帶首 清代
L:8.2cm W:5.6cm
Jade belt buckle, carved as a twisted rope pattern
QING DYNASTY

玉雕葫蘆帶首 清代

L:4.6cm　W:4.6cm

Jade belt buckle with calabash design

QING DYNASTY

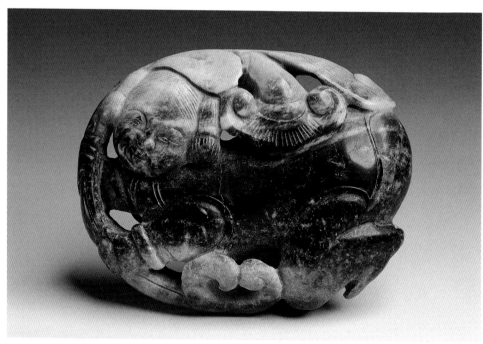

玉雕童持靈芝紋帶首 清代

L:7.3cm　W:5.5cm

Jade belt buckle,a child and linzhi fungus decoration

QING DYNASTY

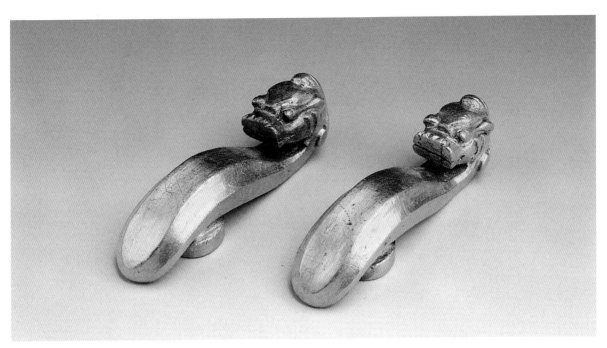

金龍首帶鉤一對　清代

L:5.1cm W:1.3cm

Pair of golden belt hooks, dragon head design

QING DYNASTY

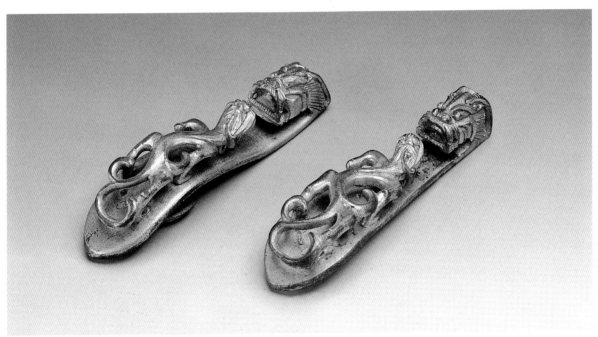

銅鎏金鏤空祥龍帶鉤　一對　清代

L:7.8cm　W:2.0cm

Pair of gold gilt bronze belt hooks, dragon design with openwork

QING DYNASTY

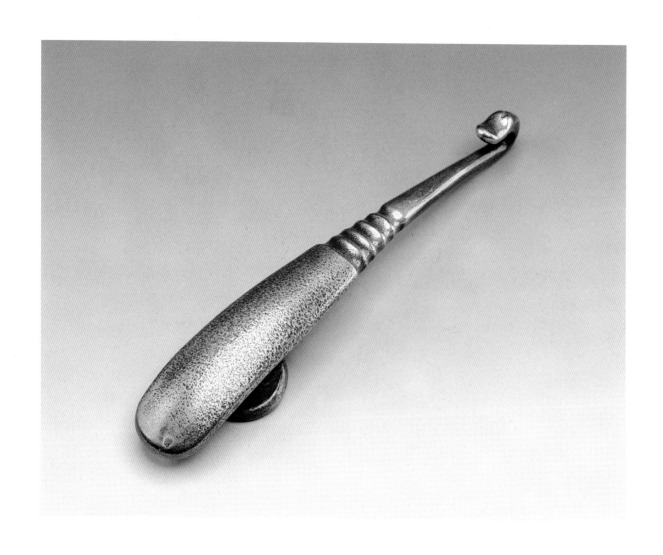

銀禽首帶鉤 清代
L:9.5cm W:1.1cm
Silver belt buckle, bird head design
QING DYNASTY

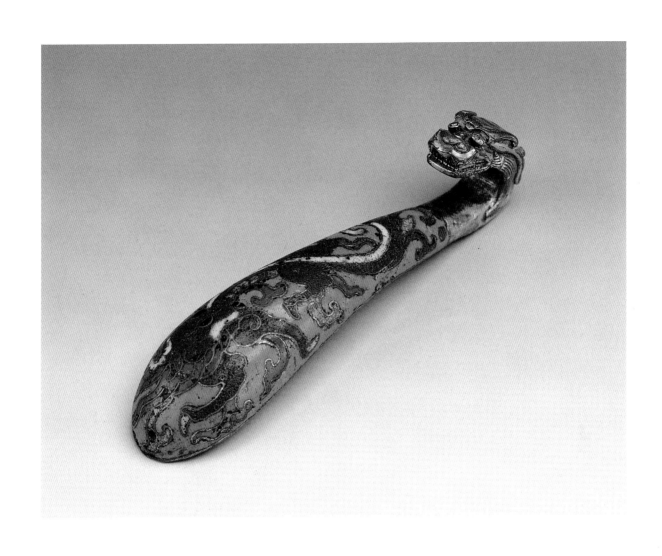

景泰藍龍首銅帶鉤　清代

L:9.1cm　W:2.0cm

Bronze belt hook of cloisonne with dragon head

QING DYNASTY

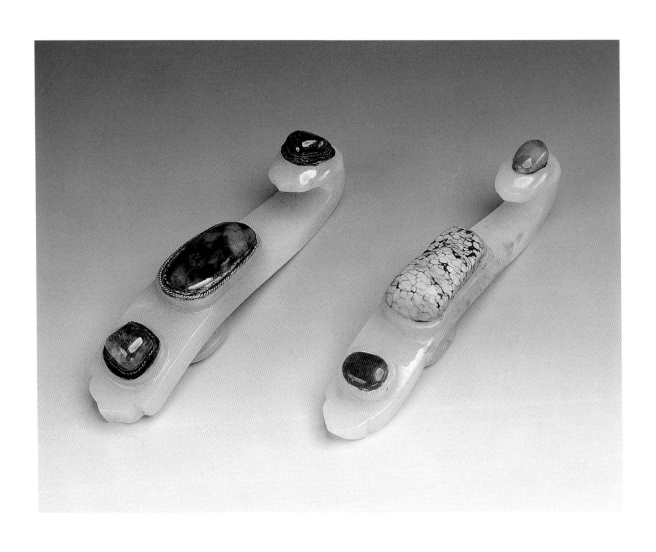

玉嵌寶石雲頭如意帶鉤 一對 清代
L:9.5cm W:1.8cm
A pair of jade belt hooks, precious gemstone inlaid of cloud and ru-yi pattern
QING DYNASTY

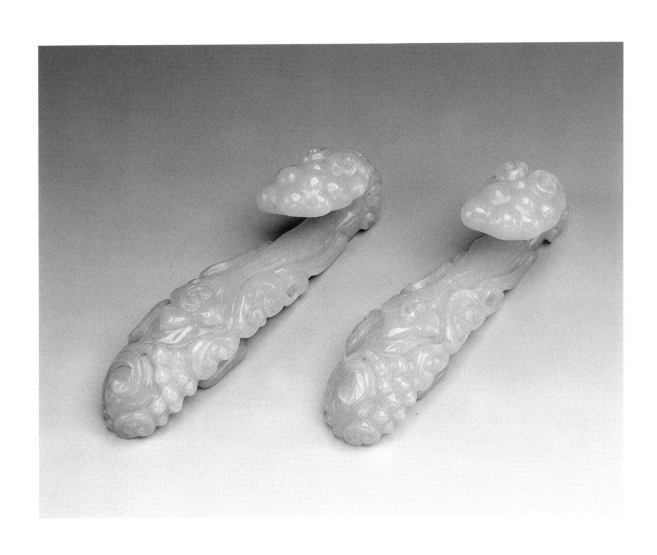

青玉靈芝如意帶鉤　一對　清代

L:8cm W:1.9cm

A pair of jade belt hooks with linzhi fungus and ru-yi pattern design

QING DYNASTY

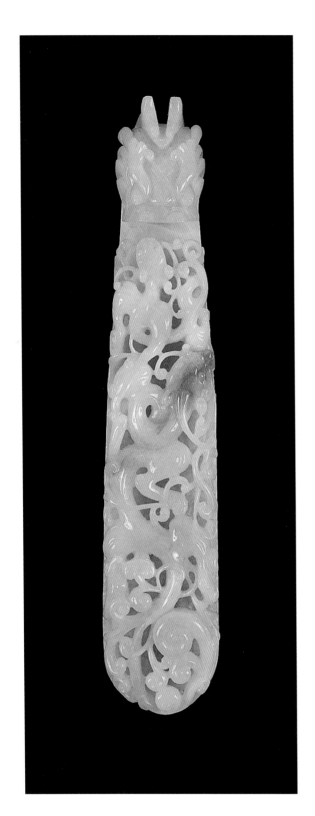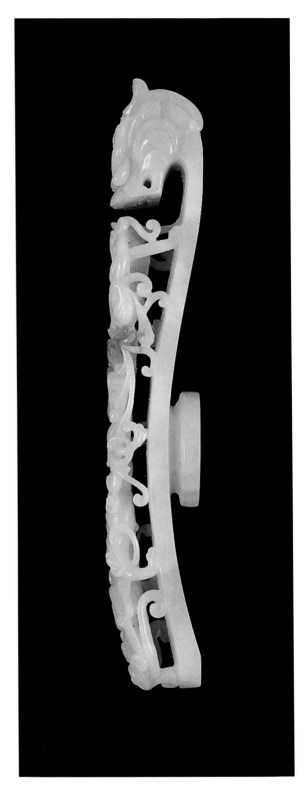

翡翠透雕蒼龍教子帶鉤　清代

L:16cm　W:3.8cm

Jadeite belt hook,two dragons design with openwork

QING DYNASTY

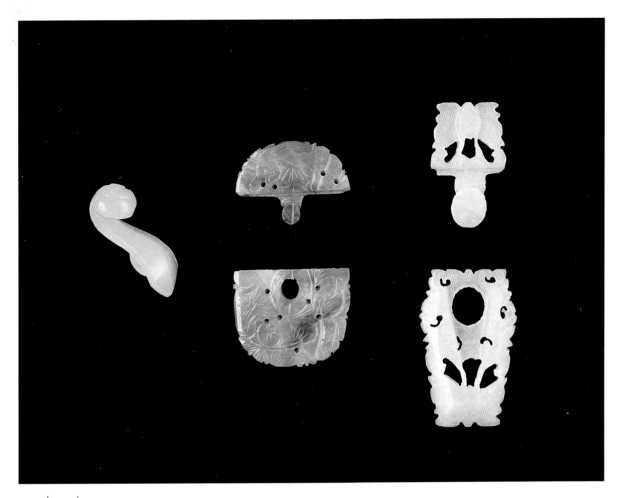

①│②│③

①玉如意小帶鉤　清代
②翠玉松下雙童小帶釦　清代
③白玉透雕小帶釦　清代
L:3.9cm W:1.3cm(圖右)
①Mini jade belt hook of ru-yi design
②Mini jadeite belt hook of children and pine tree design
③Mini jade belt hook of flower design with openwork
QING DYNASTY

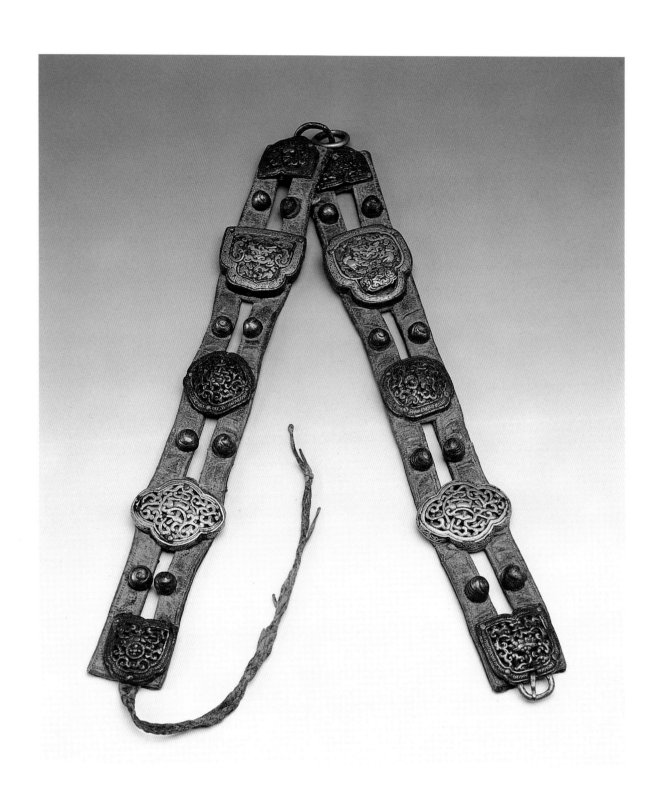

鐵錯金銀獸面紋皮帶　清代 (西藏18世紀)

L:77.5cm　W:5.3cm

Leathered belt with iron fittings, gold and silver inlaid

QING DYNASTY (18th CENTURY,TIBETAN CULTURE)

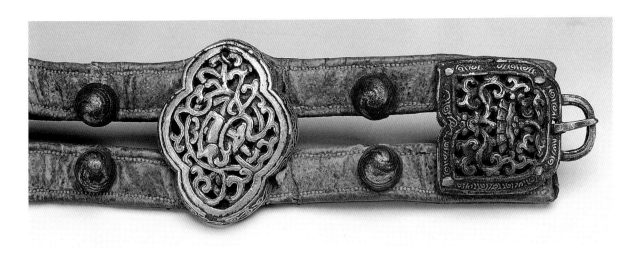

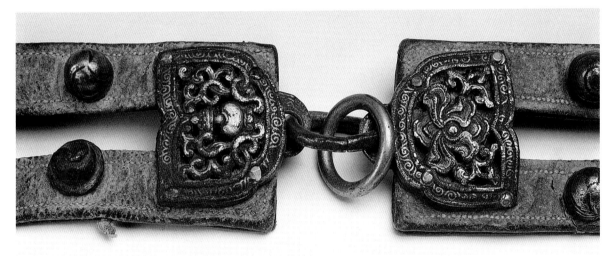

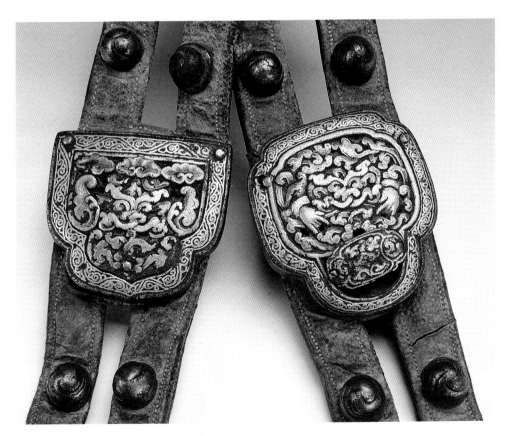

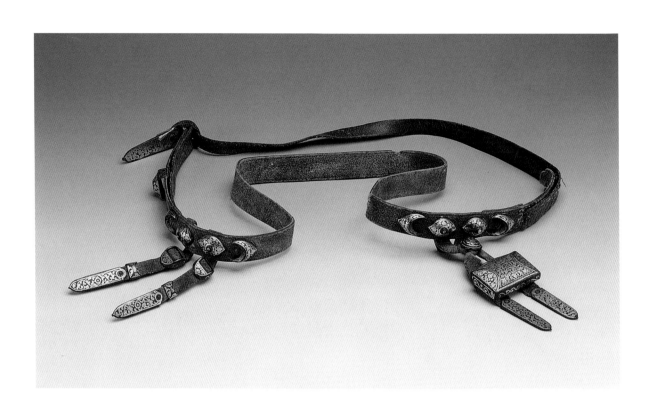

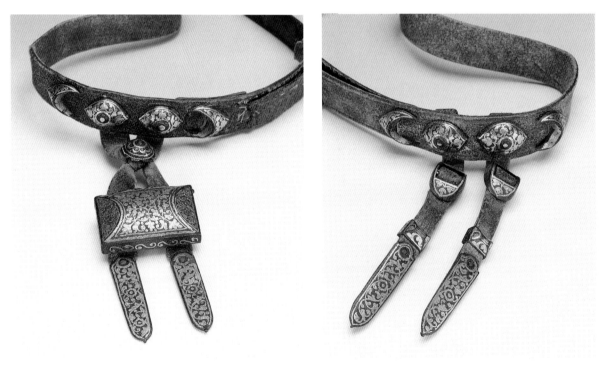

鐵嵌金皮帶　中亞十六至十七世紀
L:99.3cm
Leathered belt with iron fittings, gold inlaid
CENTRAL ASIA XI-YU CULTURE
16th-17th CENTURY

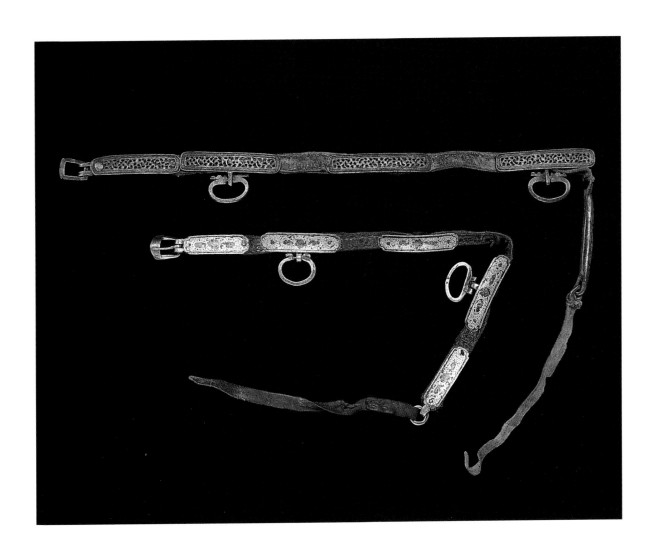

藏式銅鎏銀皮帶 (上)　清代
藏式銅鎏銀錯金皮帶 (下)　清代
上L:99cm　下L:98cm
Silver gilt bronze belts of Tibetan style (up)
Silver gilt bronze belts of Tibetan style, gold inlaid (down)
QING DYNASTY

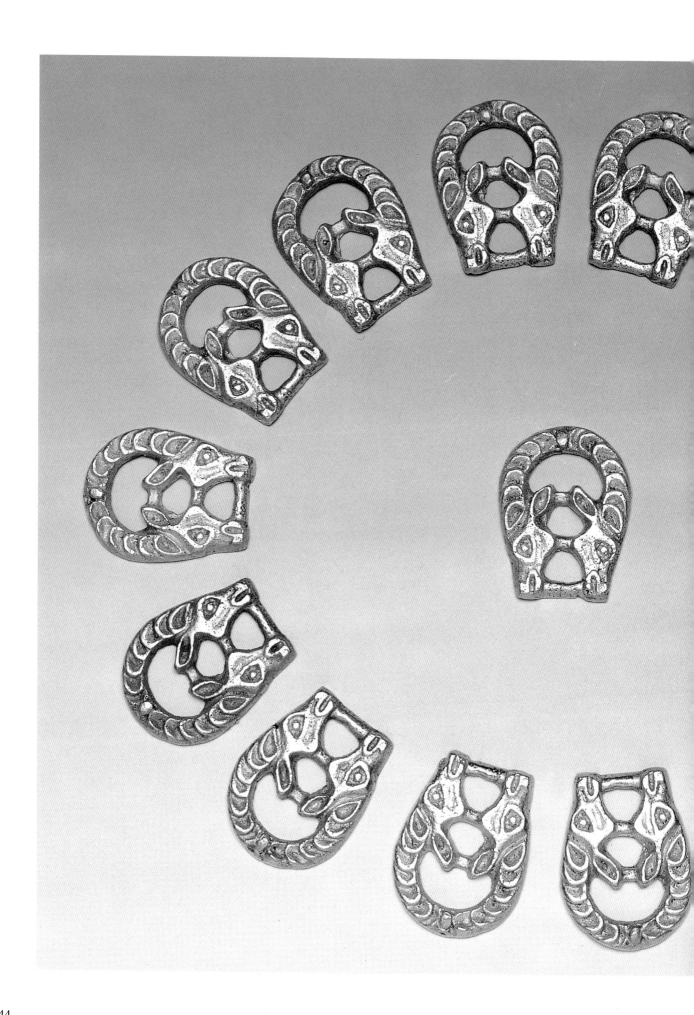

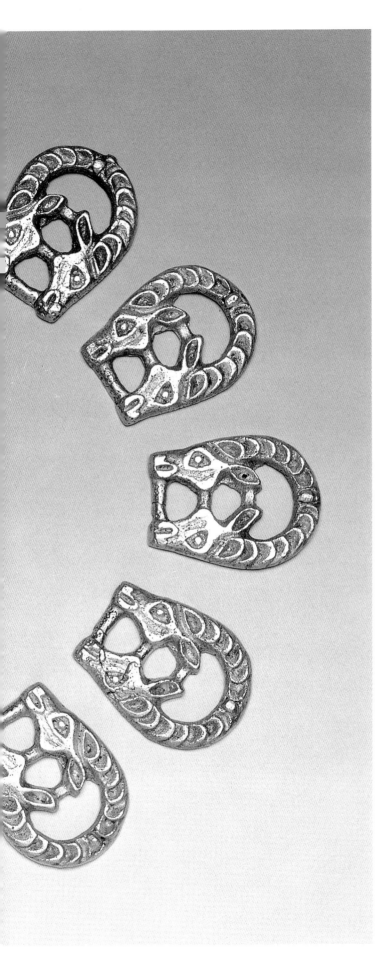

鹿首紋金帶飾組　15片
中國北方鄂爾多斯
L:2.9cm　W:3.8cm
One set of golden belt ornaments
deer head design
NORTHERN CHINA ERDOS CULTURE

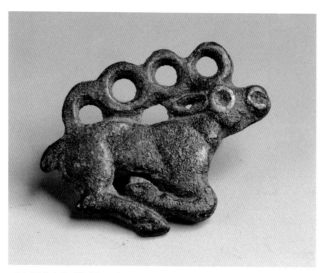

鹿形銅小帶首　中國北方鄂爾多斯
L:3.3cm W:2.5cm
Bronze belt buckle, in the shape of a deer
NORTHERN CHINA ORDOS CULTURE

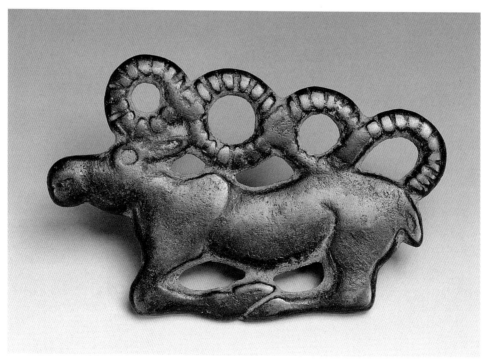

鹿形銅帶首　中國北方鄂爾多斯
L:8.2cm　W:5.2cm
Bronze belt buckle, in the shape of a deer
NORTHERN CHINA ORDOS CULTURE

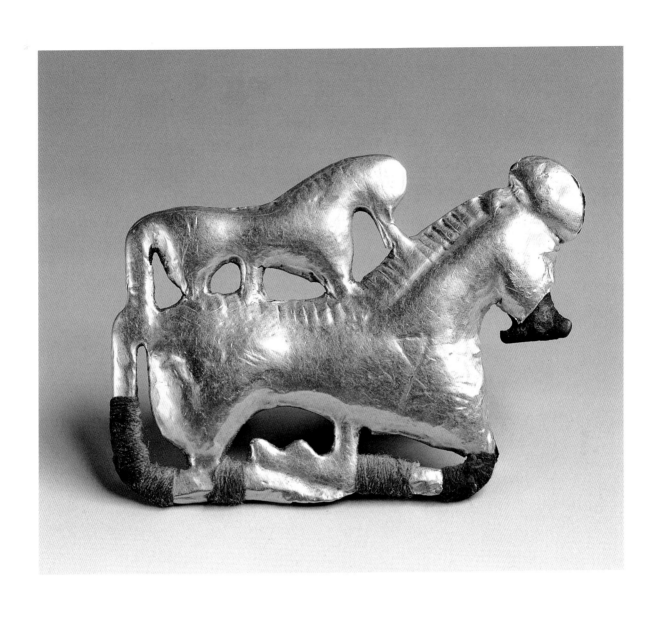

金包鐵雙馬帶首　中國北方鄂爾多斯

L:6.5cm W:4.7cm

Iron belt buckle, gold wrapped, two horses design

NORTHERN CHINA ORDOS CULTURE

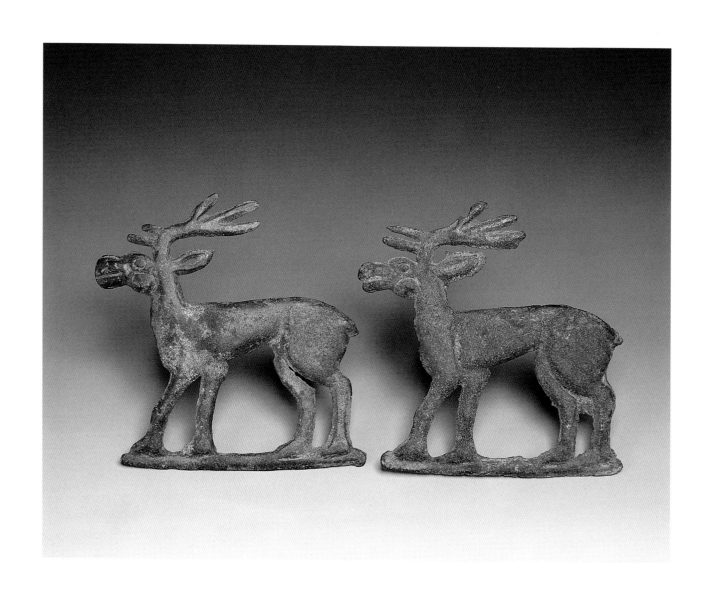

鹿形銅帶飾一對　中國北方鄂爾多斯
H:8.3cm　W:8.3cm
A Pair of bronze belt ornaments, in the shape of deer
NORTHERN CHINA ORDOS CULTURE

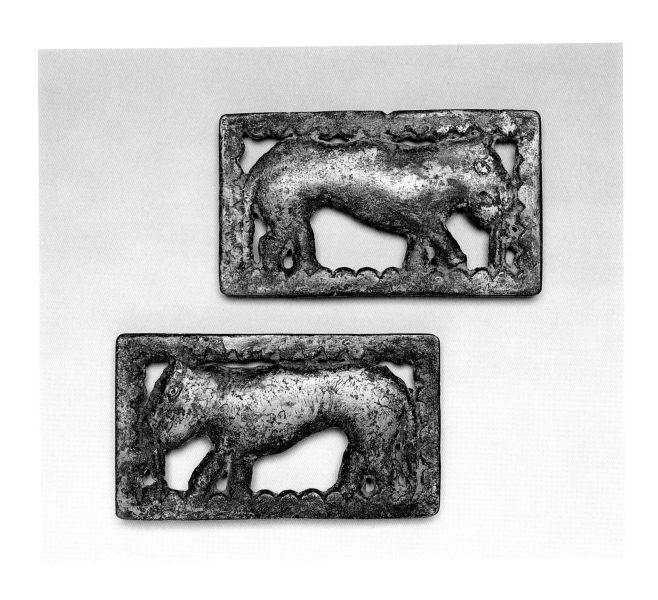

獸紋銅帶飾　一對　中國北方鄂爾多斯

L:10cm　W:5.5cm

A pair of bronze plaques with a zoomorphic motif design

NORTHERN CHINA ORDOS CULTURE

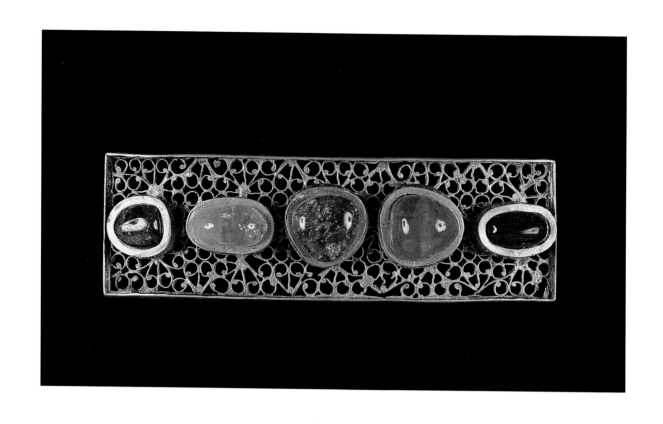

金崁寶石帶首　清代
L:10.1cm　W:3.1cm
Gold belt buckle, precious gemstone inlaid
QING DYNASTY

中國歷代年表 CHRONOLOGY OF CHINA

新石器時代	NEOLITHIC PERIOD c.6500-1700 BC	後漢	Later Han 947-950
夏	XIA DYNASTY c.2100-1600 BC	後周	Later Zhou 951-960
商	SHANG DYNASTY c.1600-1100 BC	遼	LIAO DYNASTY 907-1125
周	ZHOU DYNASTY c.1100-256 BC	宋	SONG DYNASTY 960-1279
西周	Western Zhou c.1100-771 BC	北宋	Northern Song 960-1127
東周	Eastern Zhou 770-256 BC	南宋	Southern Song 1127-1279
春秋	Spring and Autumn Period 770-476 BC	金	GIN DYNASTY 1115-1234
戰國	Warring States Period 475-221 BC	元	YUAN DYNASTY 1279-1368
秦	QIN DYNASTY 221-206 BC	明	MING DYNASTY 1368-1644
漢	HAN DYNASTY 206 BC-AD 220	洪武	Hongwu 1368-1398
西漢	Western Han 206 BC-AD 8	建文	Jianwen 1399-1402
新王莽	Xin (Wang Mang Interregnum) AD 9-23	永樂	Yongle 1403-1425
東漢	Eastern Han AD 25-220	洪熙	Hongxi 1425
三國	THREE KINGDOMS 220-265	宣德	Xuande 1426-1435
魏	Wei 200-265	正統	Zhengtong 1436-1449
蜀漢	Shu Han 221-263	景泰	Jingtai 1450-1456
吳	Wu 222-263	天順	Tianshun 1457-1464
晉	JIN DYNASTY 265-420	成化	Chenghua 1465-1487
西晉	Western Jin 265-317	弘治	Hongzhi 1488-1505
東晉	Eastern Jin 317-420	正德	Zhengde 1506-1521
南朝	SOUTHERN DYNASTIES	嘉靖	Jiajing 1522-1566
北南	NORTHERN DYNASTIES 420-589	隆慶	Longqing 1567-1572
南朝	Southern Dynasties	萬曆	Wanli 1573-1619
劉宋	Liu Song 420-479	泰昌	Taichang 1620
南齊	Southern Qi 479-502	天啓	Tianqi 1621-1627
梁	Liang 502-557	崇禎	Chongzhen 1628-1644
陳	Chen 557-589	清	QING DYNASTY 1644-1911
北朝	Northern Dynasties	順治	Shunzhi 1644-1661
北魏	Northern Wei 386-534	康熙	Kangxi 1662-1722
東魏	Eastern Wei 534-550	雍正	Yongzheng 1723-1735
北齊	Northern Qi 550-577	乾隆	Qianlong 1736-1795
西魏	Western Wei 535-556	嘉慶	Jiaqing 1796-1820
北周	Northern Zhou 557-581	道光	Daoguang 1821-1850
隋	SUI DYNASTY 581-618	咸豐	Xianfeng 1851-1861
唐	TANG DYNASTY 618-907	同治	Tongzhi 1862-1874
五代	FIVE DYNASTIES 907-960	光緒	Guangxu 1875-1908
後梁	Later Liang 907-923	宣統	Xuantong 1908-1911
後唐	Later Tang 923-936	民國	Republican
後晉	Later Jin 936-946		

國家圖書館出版品預行編目資料

束玉橫金：王度帶鉤帶板珍藏冊
Binding Beauty :Belt Hooks and Belt Plaques
from Wellington Wang Collection / 王度著
；國立歷史博物館編輯委員會編輯--
臺北市：史博館. 民94
面：公分
ISBN 986-00-2348-4 (精裝)

1.古器物－中國－圖錄　　2.飾物－中國－圖錄

791.3　　　　　　　94018523

束玉橫金 — 王度帶鉤帶板珍藏冊

Binding Beauty:Belt Hooks and Belt Plaques from Wellington Wang Collection

發 行 人：曾德錦	Published by　Tseng Teh-gin
出 版 者：國立歷史博物館	Commissioner　National Museum of History
台北市南海路四十九號	49, Nan Hai Road, Taipei 100, R.O.C.
電話:886-2-23610270	TEL:886-2-23610270
傳眞:886-2-23610171	FAX:886-2-23610171
網站：www.nmh.gov.tw	http:www.nmh.gov.tw
著 作 人：王 度	Copyright Owner　Wellington Wang
編　　　輯：國立歷史博物館編輯委員會	Editor　Editorial Committee
主　　　編：戈思明	Chief Editor　Ge Sz- ming
執行編輯：鄒力耕、孫素琴	Executive Editor　Tsou Li-keng Jessie Wang
美術設計：張承宗	Art Design　Chang Chen-chung
編輯顧問：陳慶隆、王一羚	Consultant　Alan Chen Alexandra Wang
翻　　　譯：賴貞儀、邱鼎晏	Translator　Jen-yi Lai Chiu Ting-yen
審　　　稿：Mark Rawson	Proofreader　Mark Rawson
展場設計：郭長江	Designer　Guo Chang -chiang
攝　　　影：于志暉	Photographer　Yu Zhi-hui
印　　　刷：士鳳藝術設計印刷有限公司	Printer　Show-printing Art Company
出版日期：中華民國九十四年十月	First Published　October 2005
定　　　價：新台幣1500元	Price　NT$1500
展 售 處：國立歷史博物館文化服務處	Gift Shop　Cultural Service Department of National Museum of History
地址：台北市南海路49號	Address: 49, Nan-hai Rd., Taipei 100
電話：02-23610270	Tel:02-23610270
經 銷 處：立時文化事業有限公司	
電話：02-23451281	
傳眞：02-23451282	
統一編號：1009402932	GPN　1009402932
ISBN：986-00-2348-4　　(精裝)	ISBN　986-00-2348-4